鋼琴手冊系列—樂理篇

U0051421

Piano
Chord
Encyclopedia

鋼琴和弦百科

音樂理論	漸進式教學，深入淺出了解各式和弦	
和弦方程式	各式和弦組合一目了然	
應用練習題	加深記憶能舉一反三	
常用和弦總表	五線譜搭配鍵盤，和弦彈奏更清楚	

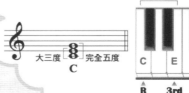

$$\underset{C-E}{\text{大三度}} + \underset{C-G}{\text{完全五度}} = \boxed{\underset{C}{\text{大三和弦}}}$$

麥書文化編輯部

五線譜是基礎音樂理論中的基礎。

有人可能會問：我只要知道和弦怎麼彈就好了，為什麼還要學五線譜？也有人可能會這麼說：五線譜太複雜了，還要一個音一個音算，相較起來簡譜方便也簡單多了。

的確，如果只是單純看和弦的話不需要會看五線譜，且簡譜在視譜上也沒有五線譜那麼複雜。但從五線譜上可以清楚和弦各音之間的關係，讓人不只是死背和弦組成音。有時音樂複雜度較高，從簡譜很難看出旋律線，而且因為簡譜的記譜常會需要在數字上方或下方加點，加的點多，在譜的辨識度上又加倍困難了，五線譜卻沒有這樣的問題。而且在現今市面上或是各國之間通用的譜仍以五線譜為多數，因此學習五線譜還是有其必要性的。

五線譜顧名思義就是由五條線組成，線與線之間的空格稱作間。通常會視需要在線譜的上方下方增加線或間。在線譜上出現的音名按順序排列分別為C、D、E、F、G、A、B。下加一線的音為C，因為這個音剛好位於琴鍵的正中央，因此我們會稱呼他為中央C。從此音到線譜第一線之間還有一個間，位於下加一的音為D，按照「線-間-線-間」的模式以此類推，將琴鍵和五線譜相對照，可以得到下圖：

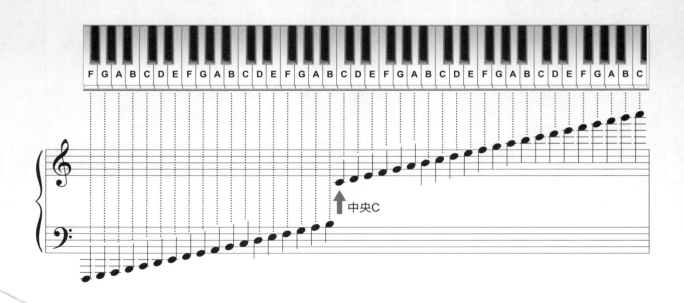

中央C

我們可以用一首簡單的歌來記憶線譜上的音：

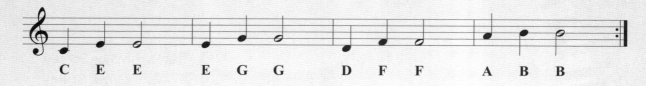

C E E　E G G　D F F　A B B

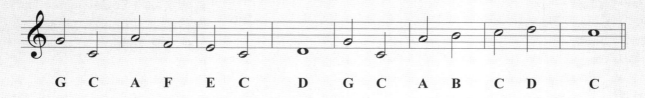

G C A F E C　D G C A B C D　C

在線譜上，音標記的位置越往上，代表音高也越高。相反的，音標記的位置越往下，代表音高越低。

　　您可以透過五線譜知道和弦在線譜上的寫法，透過鍵盤了解和弦音可彈奏的位置，也可以透過簡單的公式了解和弦的組成。在每一小單元後均有練習題；練習題可以幫助您更熟悉各式和弦、音程、音階，也可以加深印象並幫助您檢視自己是否已完全明白各章節內容。除了介紹各式和弦，您可以學習到和弦在音階中各級的屬性，還有個音階中出現的共同和弦；不只是學和弦，更把音階與和弦結合在一起。

Contents
目錄

01 音階 Scale

什麼是音階？

　　以任意一音為起音，將音符有次序的由下而上或由上而下排列，稱為「音階」。音階是所有調性音樂的基礎，大調音階、小調音階、半音階、全音階、教會調式等都是常見的音階類型。

全音（Whole step）、半音（Half step）

　　在說明各式音階前，必須先了解什麼是「全音」和「半音」，因為這關係到音階的排列組合。

▶ **半音：**鍵盤上相鄰兩音最短的距離。

> 如E到F、C到D♭，各為一個半音。

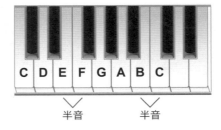

> 一個八度音階中有兩個半音。

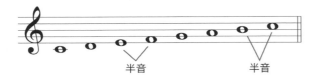

▶ **全音：**連續兩個半音合在一起的距離。

> 如C到D、E到F#，各為一個全音。

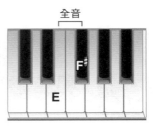

> 一個八度音階中有五個全音。

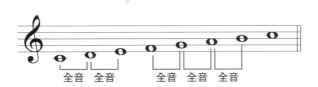

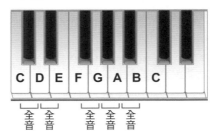

大調音階（Major Scale）

　　大調音階最為普遍使用的音階，又稱為「自然大調音階」。所有大調音階都有

相同的排列模式：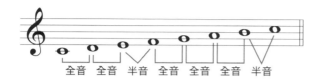 全音 - 全音 - 半音 - 全音 - 全音 - 全音 - 半音

以C為起始音做八度音階，
將全音半音套用到音階中。

　　請注意除了第三音到第四音、第七音到最後一音是半音，其餘都是全音。上方音階符
合「全音-全音-半音-全音-全音-全音-半音」大調音階的排列模式，又以C為起始音，所以稱
作「C大調音階」。

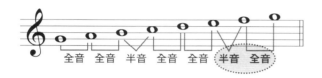

以G為起始音做八度音階，並
將全音半音套用到音階中。

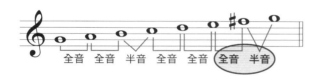

為符合大調音階的排列模
式，將F升高一個半音。

　　將F升高一個半音後，使第六音到第七音是一個全音，且七音到結束音是半音，即符合
大調音階排列模式。因為以G為起始音，稱作「G大調音階」。

　　若升、降記號使用在整首曲子中，且每逢特定的音都要升高或下降，為了讓
看譜人方便，我們會將這些升、降記號移到最前方且標示在譜號的右邊，這時候的
升、降記號稱為「調號」（Key Signatures），音要隨著調號的標示升高或下降。

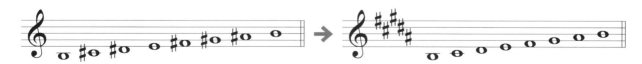

除了C大調沒有升降記號，其餘的大調都有屬於自己的調號：

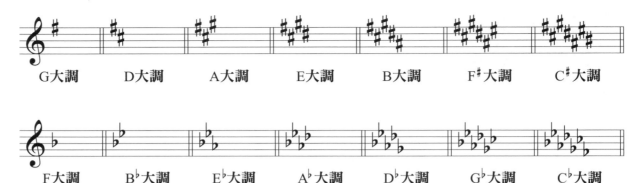

G大調　　　D大調　　　A大調　　　E大調　　　B大調　　　F#大調　　　C#大調

F大調　　　B♭大調　　　E♭大調　　　A♭大調　　　D♭大調　　　G♭大調　　　C♭大調

調號有其固定排列順序，不可隨意更改。升記號會按照F-C-G-D-A-E-B的順序排列，降記號則相反過來，其排列順序為B-E-A-D-G-C-F。

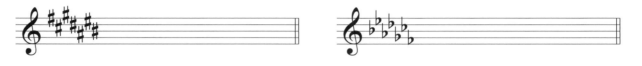

小調音階（Minor Scale）

小調音階有四種類型，分別是「自然小音階」、「和聲小音階」、「旋律小音階」（又稱為曲調小音階）和「現代小音階」（又稱為真實小音階）。 以下說明以a小調為例：

1.【自然小音階（Nature minor scale）】

自然小調音階排列模式：　全音 - 半音 - 全音 - 全音 - 半音 - 全音 - 全音

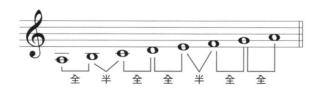

全　　半　　全　　全　　半　　全　　全

2.【和聲小音階（Harmonic minor scale）】

將自然小音階中的七音升高一個半音，即是和聲小音階，為最普遍使用的小音階。在後面和弦的章節中，皆使用和聲小調音階來推算各級和弦。

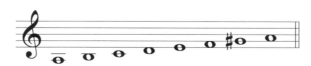

3.【旋律（曲調）小音階（Melodic minor scale）】

上下行不太相同。上行時將自然小音階的第六音和第七音升高，下行時則將第六音和第七音還原（降半音）。

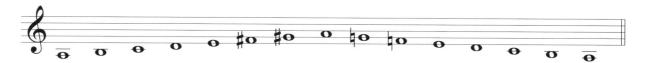

4.【現代（真實）小音階（Real minor scale）】

將自然小音階的第六和第七音升高，就是現代小音階。

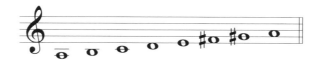

我們將上述的四種小音階來作個比較，會發現前五個音的排列組合模式皆為 全音-半音-全音-全音，這也是小調音階的排列模式，後面的第六音及第七音則決定小調音階的類型。

自然小音階 ▶
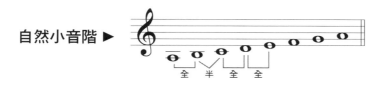

和聲小音階 ▶
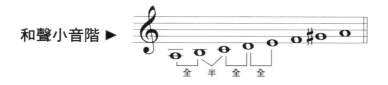

旋律小音階 ▶
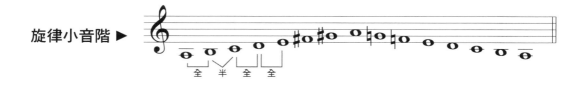

現代小音階 ▶
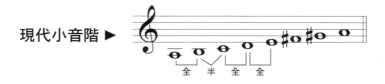

關係大小調

　　將大調音階起始音下行小三度，以這個音當作小調的起始音而排列出來的音階
（排列模式請參閱P.8自然小音階），會發現與原大調音階使用相同的音。這種使用
相同調號、共用相同音的大、小調，我們稱之為「關係大小調」。

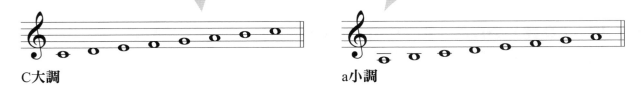

以C大調為例，起始音C下行小三度（關於度數計算，請見第2單元之音程）得到A，並以A
為起始音重新排列，得到的音階稱為a小調。

C大調　　　　　　　　　　　　　　　　a小調

　　C大調和a小調的音與調號都相同，只是起始音不一樣。因此我們稱C大調和a小
調為關係大小調。

　　以下列出每個大調的關係小調：

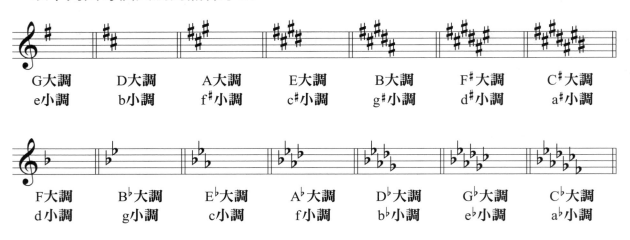

G大調	D大調	A大調	E大調	B大調	F#大調	C#大調
e小調	b小調	f#小調	c#小調	g#小調	d#小調	a#小調

F大調	B♭大調	E♭大調	A♭大調	D♭大調	G♭大調	C♭大調
d小調	g小調	c小調	f小調	b♭小調	e♭小調	a♭小調

平行調

　　一個大調音階和一個小調音階共用相同的起始音但不同調性，稱之為「平行調」。

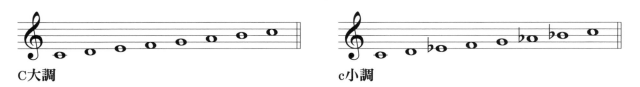

C大調　　　　　　　　　　　　　　　　c小調

　　C大調和c小調同樣C為起始音，但是調性不相同，一個是大調，一個是小調。
因此可以說C大調是c小調的平行調（或c小調是C大調的平行調）。

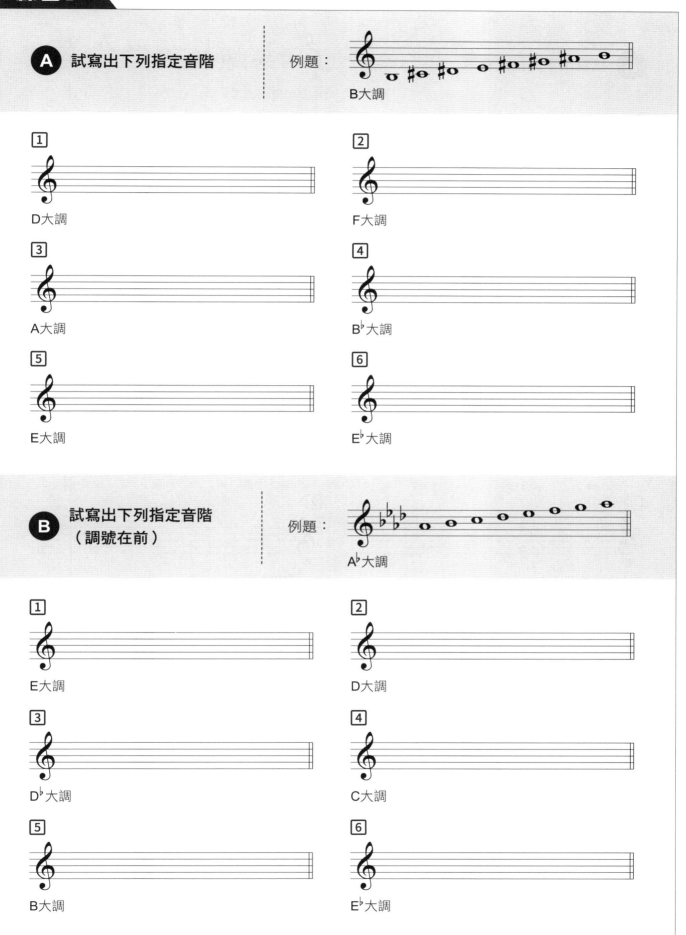

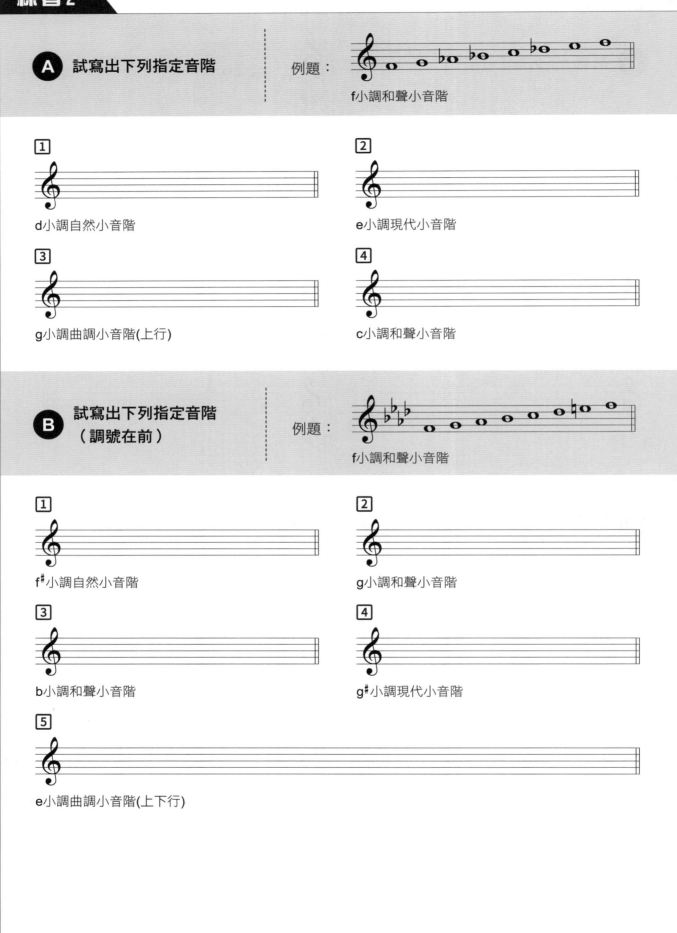

練習2

A 試寫出下列指定音階

例題：

f小調和聲小音階

1

d小調自然小音階

2

e小調現代小音階

3

g小調曲調小音階(上行)

4

c小調和聲小音階

B 試寫出下列指定音階
（調號在前）

例題：

f小調和聲小音階

1

f#小調自然小音階

2

g小調和聲小音階

3

b小調和聲小音階

4

g#小調現代小音階

5

e小調曲調小音階(上下行)

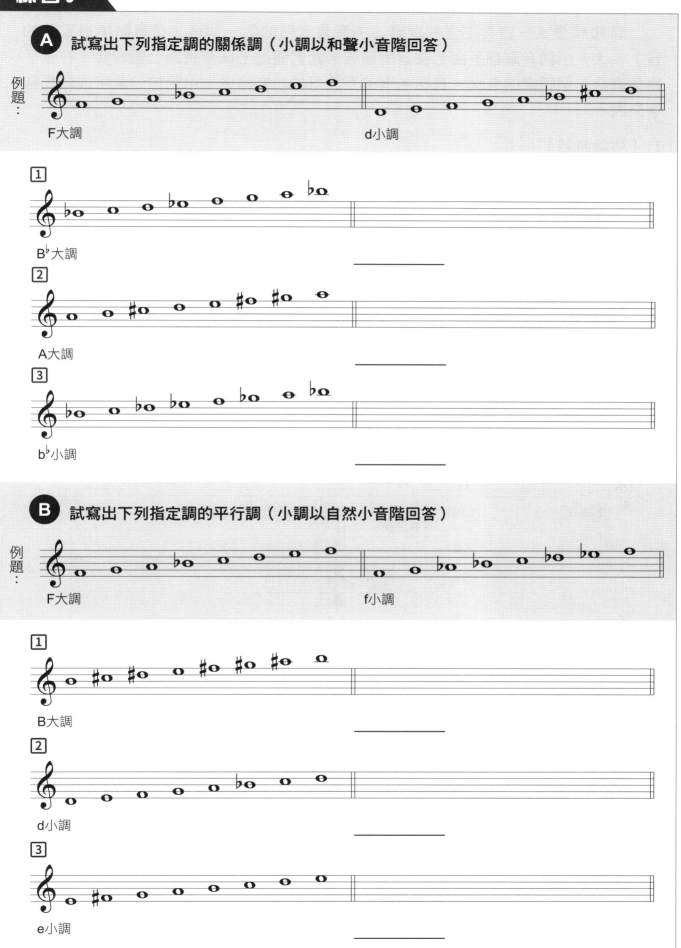

音級名稱（Scale Degree Names）

　　音級就是某一音與主音的距離（主音是音階的第一個音，是音階中最重要的音）。大、小調音階都是由七個音所構成，我們將這七個音視為七個音級，並賦予每個音級一個固定的名稱。音級名稱的表達可依功能命名、用阿拉伯數字或羅馬數字來表示。

1.【功能命名】

　　依據各音在音階中的功能來命名，常聽見的主音、屬音便是來自於此。

主音（Tonic）	音階中的第一個音，為調的基礎音並決定了調的名稱。
上主音（Supertonic）	位於主音的上方。
中音（Mediant）	主音和屬音的中間音。
下屬音（Subdominant）	主音往下五度得到另一個屬音，因為是在下方故稱下屬音。
屬音（Dominant）	主音往上五度就是屬音，在音階中為第二重要的音。
下中音（Submediant）	主音和下屬音的中間音，因位於下方故稱下中音。
導音/下主音 （Leading tone/Subtonic）	第七音，引導調回到主音。在自然小音階中，七音的導入作用沒有那麼明顯，會將七音稱作下主音，因其位於主音的下方。

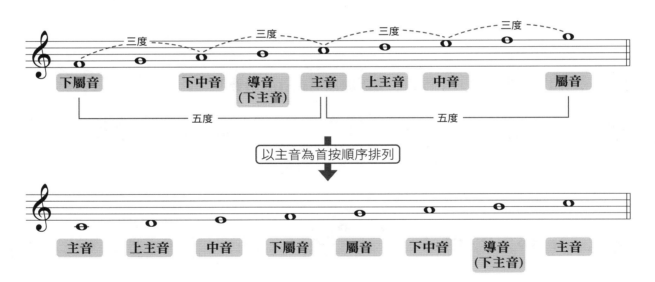

2.【阿拉伯數字】

　　直接用數字1、2、3、4、5、6、7來表示一音、二音、三音…等。通常會在數字上方加上一個「＾」的符號。

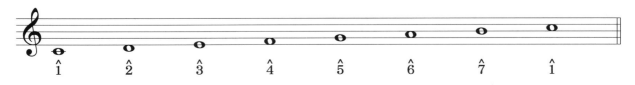

3.【羅馬數字】

　　Ⅰ、Ⅱ、Ⅲ、Ⅳ…等,通常會搭配著和弦,例如Ⅰ級和弦。羅馬數字有大小寫之分,大小寫則跟和弦屬性有關。由大三和弦建構而成的和弦其級數都是大寫,小三和弦建構而成的和弦級數則是小寫(關於和弦將在後面的章節介紹)。

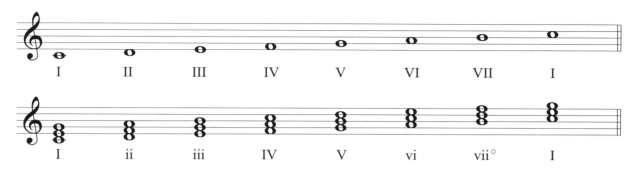

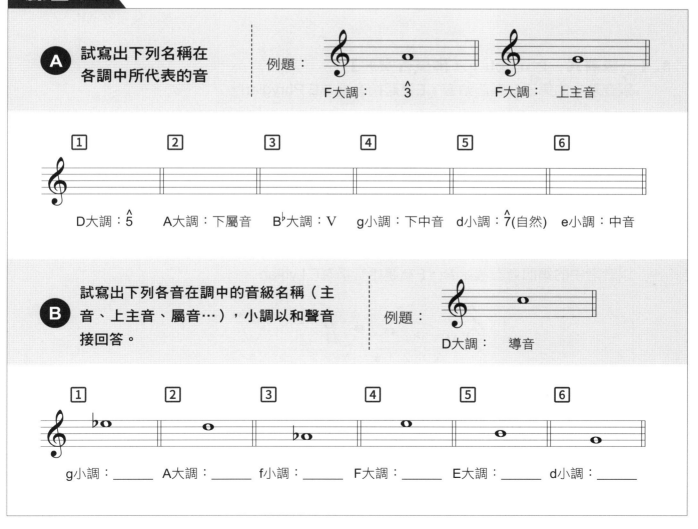

教會調式（Church Modes）

　　教會調式為中古世紀教會音樂常用的音階型式。調式是好幾個具有不同音高的音的集合，這些音之間具有某種特定的音程關係，並在調式中擔任不同的角色。調式和調性的不同點在於調性有調號，調式則無。教會調式音階分為以下七種：

1.【一級調式－Ionian（伊奧尼安）】

　　以音階中的第一音（主音）為起始音，相當於大調音階。以C為起始音稱為C Ionian。

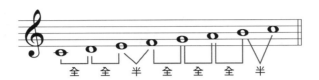

2.【二級調式－Dorian（多里安）】

　　以音階中的第二音為起始音，D為起始音稱為D Dorian。

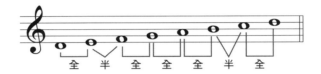

3.【三級調式－Phrygian（佛里吉安）】

　　以音階中的第三音為起始音，E為起始音稱為E Phrygian。

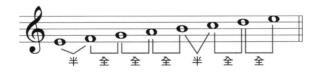

4.【四級調式－Lydian（利地安）】

　　以音階中的第四音為起始音，F為起始音稱為F Lydian。

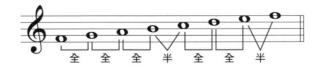

5.【五級調式－Mixolydian（米索利地安）】

　　以音階中的第五音為起始音，G為起始音稱為G Mixolydian。

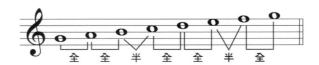

6.【六級調式－Aeolian（愛奧尼安）】

以音階中的第六音為起始音，相當於小調音階。以A為起始音稱為A Aeolian。

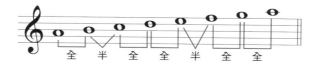

7.【七級調式－Locrian（洛克里安）】

以音階中的第七音為起始音，是最少被使用的調式。以B為起始音稱為B Locrian。

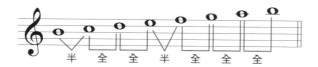

假使今天要寫出C Mixolydian，可以用兩種方法來找出C Mixolydain：

▶ **方法一**：先以C為起始音寫出一個完整八度音階。

再套入Mixolydian的音階排列模式並改變音高，所得便是C Mixolydian。

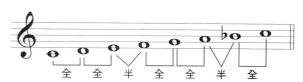

▶ **方法二**：先以C為五音（Mixolydian是以音階第五音為起始音），找出其主音為F。

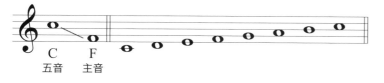

已知C為F調的五音，現在以C為起始音寫出一個完整八度音階，將F調的調號加入（以臨時記號標註），最後所得便是C Mixolydain。

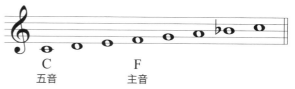

練習5

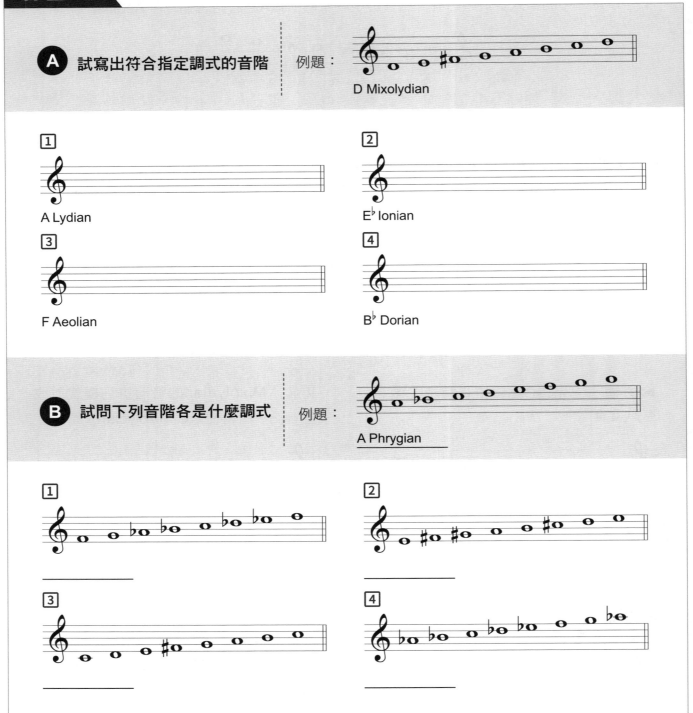

A 試寫出符合指定調式的音階

例題：

D Mixolydian

1

A Lydian

2

E♭ Ionian

3

F Aeolian

4

B♭ Dorian

B 試問下列音階各是什麼調式

例題：

A Phrygian

1

2

3

4

其他音階種類

　　除了前面提到的大小調音階及教會調式，另外還有幾種常見的音階類型：半音階、全音階以及五聲音階。

1.【半音階（Chromatic Scale）】

　　顧名思義，就是音階的排列模式都是「半音」。半音階有三種類型：和聲半音階、任意半音階、現代半音階。

（1）和聲半音階： 列出大調音階，將四音升高、七音降下。其餘的音則不論上下行，皆降上方音。

> 寫一列音階並將第三、四音靠近，第七音靠近主音。

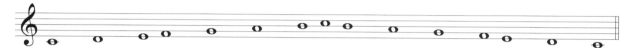

> 不論上下行，升高第四音，降下第七音。

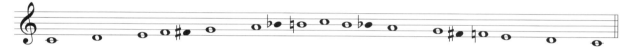

> 兩音間距內填入上方音。

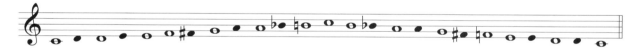

> 不論上下行，皆降上方音，所得便是和聲半音階。

（2）任意半音階： 與和聲半音階一樣四音升高，七音降下，但上行時升下方音、下行時降上方音。

（3）現代半音階： 上行時升下方音、下行時降下方音。

2.【全音音階（Whole Tone Scale）】

在整個音階中，兩音之間都是「全音」，因此又稱作「六全音階」，不包括最後的重複音，整個音階是由六個音組成。

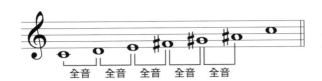

> 以C為起音做全音音階，將F升高半音使其與E成為全音，後面的音也要調整成全音關係。B升高半音後同音異名於C，因此記譜上直接標記C讓音階回到主音。

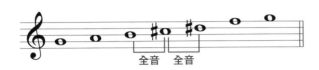

> 以G為起音做音階，將C升高半音使其與B成為全音，後面的音也要調整成全音關係。E升高半音後同音異名於F，因此記譜上直接標記F讓音階回到主音G。

3.【五聲音階】

五聲音階是中國音樂發展出來的調式之一，在五聲音階中沒有四音和七音（大調音階將四音和七音省略），每個音有自己的名稱，由低到高分別是：「宮」、「商」、「角ㄐㄩㄝ」、「徵ㄓˇ」、「羽」。

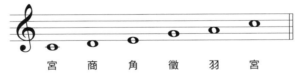

宮　商　角　徵　羽　宮

若以「宮」音為起音，則這個音階會稱作「宮調式」；若以「商」音為起音，則此音階稱作「商調式」……以此類推。

（1）宮調式

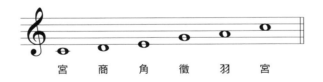

宮　商　角　徵　羽　宮

（2）商調式

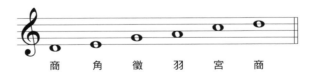

商　角　徵　羽　宮　商

（3）角調式

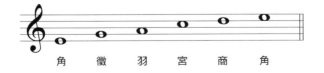

角　徵　羽　宮　商　角

（4）徵調式

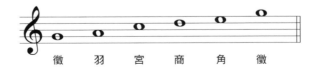

徵　羽　宮　商　角　徵

（5）羽調式

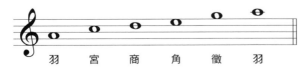

羽　宮　商　角　徵　羽

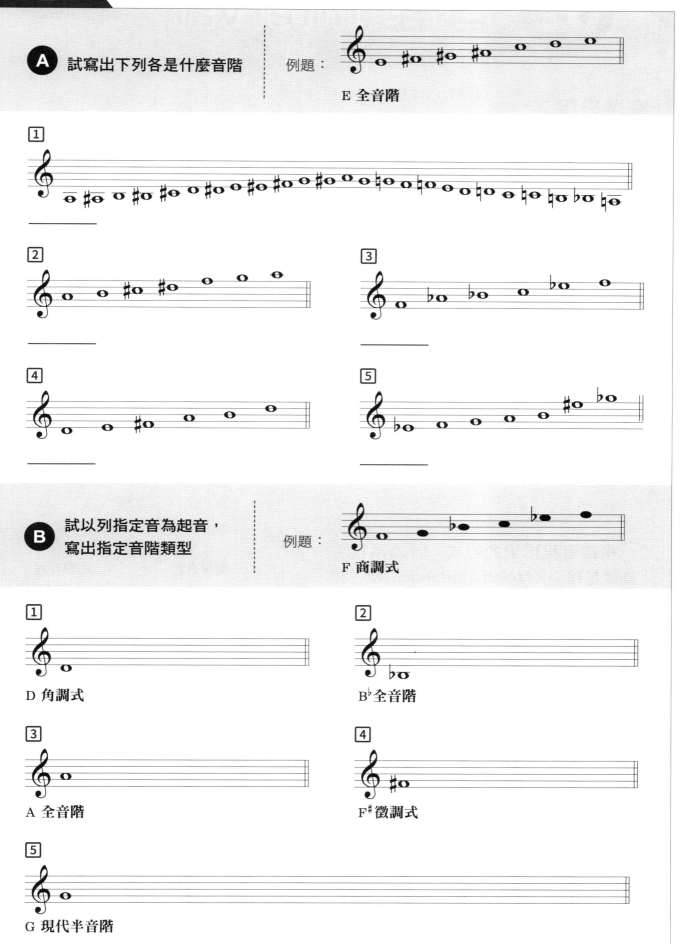

02 音程 Interval

什麼是音程？

音程是指兩個音之間的距離。我們使用「度」來當作計算音程的單位（一度即為一音）。完整的音程名稱包含兩部分：第一部分為數字（1、2、3…），代表兩音之間的距離。第二部分為形容詞（大、小、增、減、完全），代表音程的屬性。

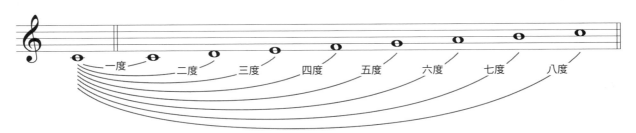

距離八度以內之音程，稱為「單音程」（Simple Interval）；距離超過八度以上之音程，稱為「複音程」（Compound Interval）。

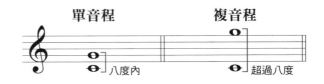

根據音程出現的方式，分為兩種：「旋律音程」（Melodic Interval）及「和聲音程」（Harmonic Interval）。旋律音程指兩個連續音之間的距離，和聲音程則是代表同時發聲的兩音之間的距離。

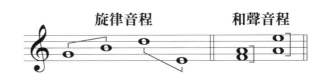

音程距離的計算

透過上述，我們知道C到G為五度，但音程距離是如何計算的呢？首先，以C音為起始音，G音為結束音，C到G之間經過了D、E、F三個音。所以C到G總共經過了五個音（包含起始音和結束音），又一音為一度，即C到G為五度。

如果將G視為起始音，下方C為結束音，仍然是五度，只是方向改為由上到下。另外升降記號並不影響音程的距離。

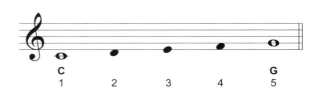

再舉一例，以G為起始音，E為結束音，G到E間經過了A、B、C、D，包含起始音和結束音，G到E總共經過了六個音，因此G到E是六度。

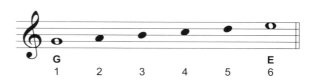

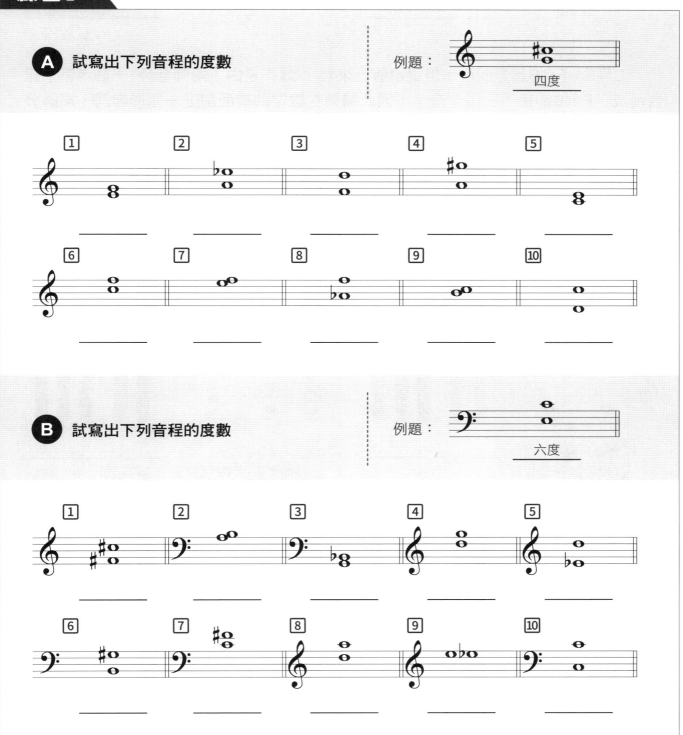

練習1

Ⓐ 試寫出下列音程的度數

例題：

四度

Ⓑ 試寫出下列音程的度數

例題：

六度

音程屬性

　　一個音程名稱必須完整才能夠表達一個音程的樣貌，請看下方圖例，C到F、F到B兩者皆為四度，但其組成卻是不相同，因此我們需以音程屬性來區別兩者。音程屬性有五種，分別為完全音程、大音程、小音程、增音程、減音程。

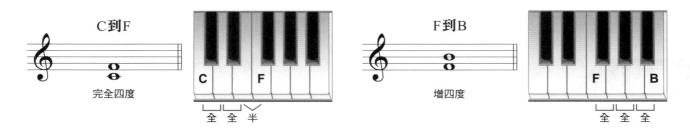

C到F　完全四度　全　全　半

F到B　增四度　全　全　全

　　C到F、F到B都是四度，但從鍵盤上來看，C到F是由「兩個全音+一個半音」組合而成，F到B卻是「三個全音」，因此需要在數字的前面加上一個形容詞，來區分兩者的不同屬性。C到F為「完全四度」，而F到B為「增四度」。

1.【完全音程（Perfect）】

　　如同他的英文名稱「Perfect」，在古典音樂中，完全音程被認為是最完美及和諧的音程，一般會將它縮寫成「P」。完全音程只會被用在一度、四度、五度、八度以及它們的複音程（如十一度）。以下，試從C大調分別找出一度、四度、五度和八度音，並對應到鋼琴鍵盤上。

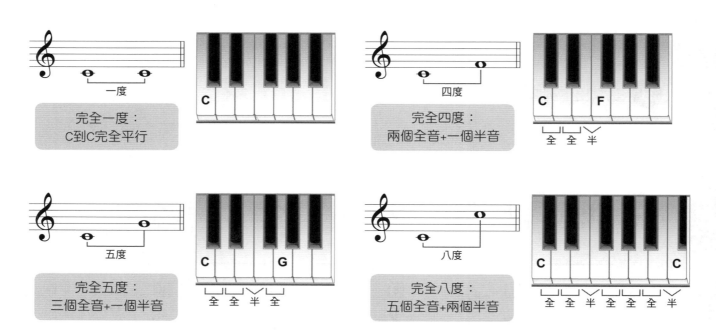

一度　完全一度：
C到C完全平行

四度　完全四度：
兩個全音+一個半音　全　全　半

五度　完全五度：
三個全音+一個半音　全　全　半　全

八度　完全八度：
五個全音+兩個半音　全　全　半　全　全　全　半

　　假使是從C♯到G♯，首先找到C到G，再將升記號放進去，彼此間的距離因為是同時升高半音，並不改變音的組成，所以仍是「完全五度」。

2.【大音程（Major）、小音程（Minor）】

　　大、小音程只會被用在二度、三度、六度和七度上。通常會用「M」來代表大音程，「m」代表小音程。以下，試從C大調找出大音程的二度、三度、六度、七度，並對應到鋼琴鍵盤上。

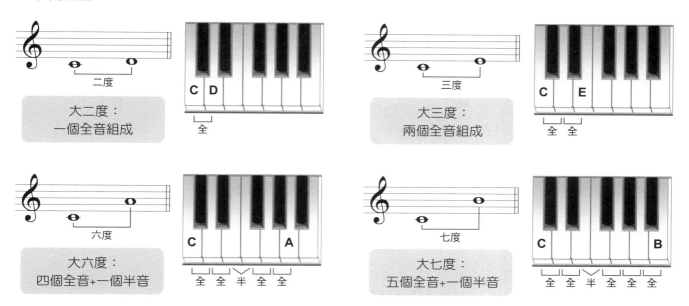

　　將任一大音程的上方音降半音或以下方音升高半音，都會改變原來的組合使其成為一個小音程。

　　C到E為「大三度」，將E降下一個半音或將C升高一個半音，兩者皆由「兩個全音」改變為「一個全音＋一個半音」，此音程從大三度變成「小三度」。

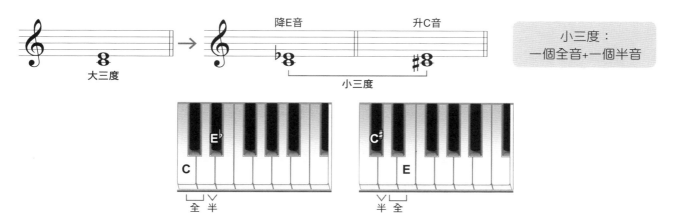

　　F到E為「大七度」，將E降下或將F升高一個半音，兩者皆由「五個全音＋一個半音」改變為「四個全音＋兩個半音」，此音程從大七度變為「小七度」。

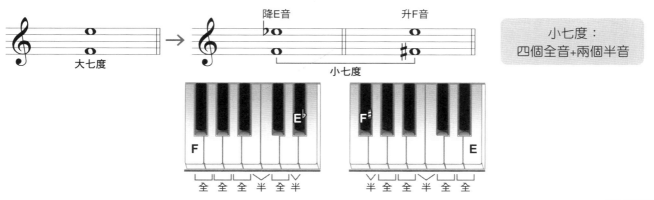

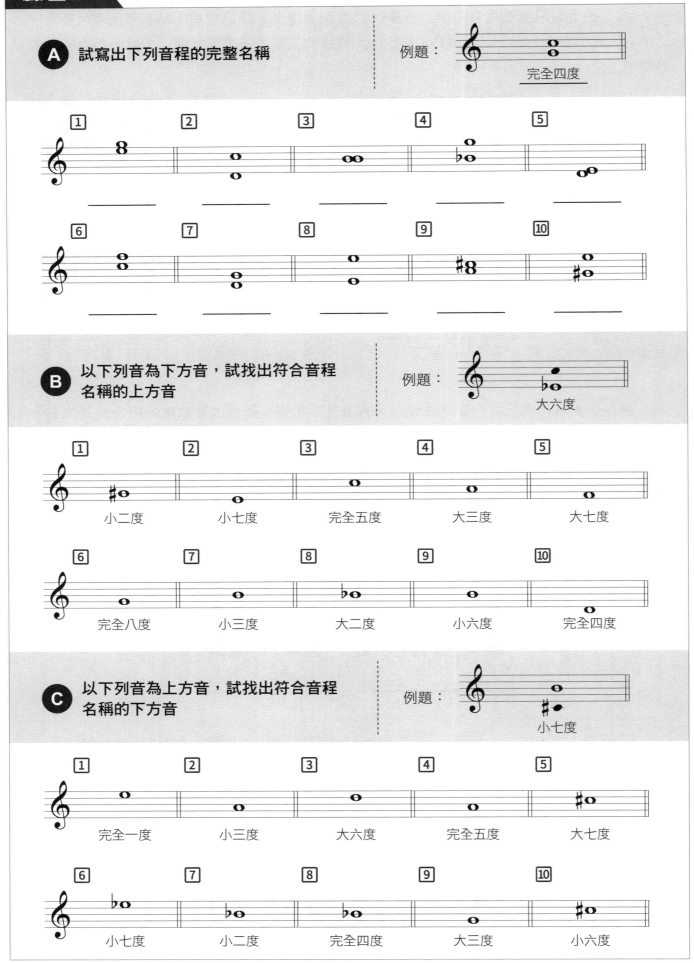

3.【增音程（Augmented）、減音程（Diminished）】

　　將一個完全音程或是大音程增加一個半音，會成為「增音程」，通常用「A」來表示。若將一個完全音程或是小音程減少一個半音，則成為「減音程」，通常用「d」表示。增音程再多增加一個半音，稱為「倍增音程」；減音程再減少一個半音，稱為「倍減音程」，但上述這兩個音程較不常見。

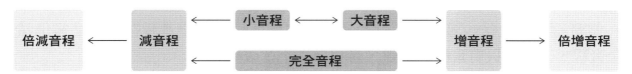

► 從大、小音程來看：

　　C到E為「大三度」，將E升高一個半音，或將C降下一個半音，兩者皆增加一個半音，變成「增三度」。

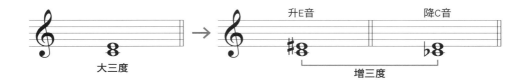

　　D到F為「小三度」，將D升高一個半音，或將F降下一個半音，兩者皆減少一個半音，變成「減三度」。

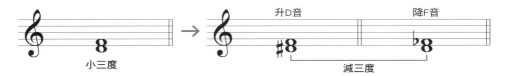

► 從完全音程來看：

　　將F升高或將C降下一個半音，兩者皆增加一個半音，變成「增四度」；相反的，將C升高或將F降下一個半音，兩者皆減少一個半音，變成「減四度」。

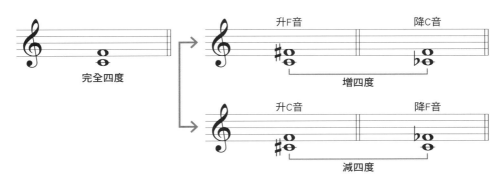

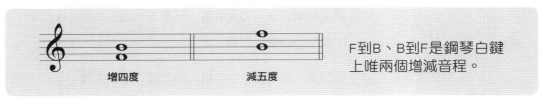

F到B、B到F是鋼琴白鍵上唯兩個增減音程。

轉位音程（Inverted Intervals）

轉位音程是將音程中較低的音移高八度，或將較高的音移低八度而產生新的音程。

C到E是大三度，將C提高八度變成E到C，由原本的三度改變為六度，音程屬性也從大音程變成小音程，因此是一個小六度。

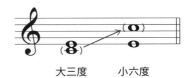

大三度　　　　小六度

當音程轉位之後，音程的屬性也會跟著改變。只有完全音程在轉位之後仍然是完全音程，改變的只有音程的距離，音程屬性不會改變。

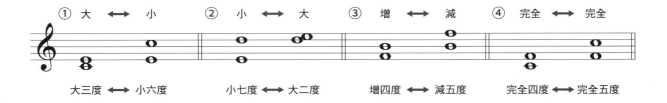

① 大 ←→ 小　　② 小 ←→ 大　　③ 增 ←→ 減　　④ 完全 ←→ 完全

大三度 ←→ 小六度　　小七度 ←→ 大二度　　增四度 ←→ 減五度　　完全四度 ←→ 完全五度

為了快速知道轉位後的新音程，可用數字9減掉原有音程的度數，就會得到新音程的度數。

距離	9							
原音程	-1	-2	-3	-4	-5	-6	-7	-8
新音程	8	7	6	5	4	3	2	1

有時會遇到以下的情況，在鋼琴鍵盤上兩個音程彈的位置相同，但不能因此而說這兩個音程是一樣的，因為五線譜上的標記有其意義，最多也只能說是「同音異名」。

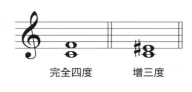

完全四度　　　增三度

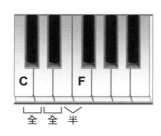

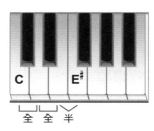

音程的協和

依據耳朵聽到的感覺，將音程分成了兩大類：協和音程（Consonant）和不協和音程（Dissonant）。協和音程又分為「完全協和音程」和「不完全協和音程」，所有的完全音程都屬於完全協和音程，不完全協和音程則有大小三度和六度音。至於二度和七度及所有的增減音程則是屬於不協和音程。

音程	協和音程	完全協和音程：完全四度、五度、一度、八度
		不完全協和音程：大三度、大六度、小三度、小六度
	不協和音程	大二度、大七度、小二度、小七度、增減音程

▶ 音程表

音程	組成	音程	組成
完全一度	平行音 (C→C)	減五度	二個全音+二個半音 (C→G♭)
小二度	一個半音 (C→D♭)	完全五度	三個全音+一個半音 (C→G)
大二度	一個全音 (C→D)	小六度	三個全音+二個半音 (C→A♭)
小三度	一個全音+一個半音 (C→E♭)	大六度	四個全音+一個半音 (C→A)
大三度	二個全音 (C→E)	小七度	四個全音+二個半音 (C→B♭)
完全四度	二個全音+一個半音 (C→F)	大七度	五個全音+一個半音 (C→B)
增四度	三個全音 (C→F♯)	完全八度	五個全音+兩個半音 (C→高音C)

練習3

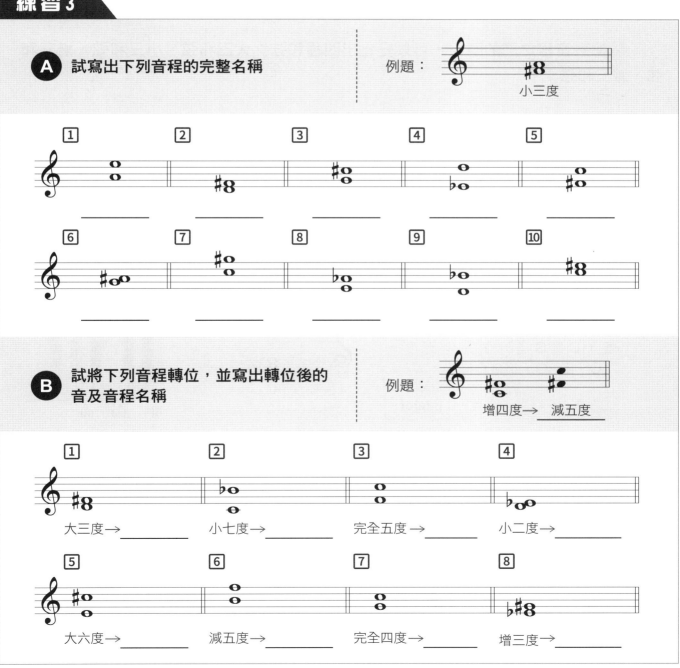

A 試寫出下列音程的完整名稱　　例題：小三度

B 試將下列音程轉位，並寫出轉位後的音及音程名稱　　例題：增四度→ 減五度

鋼琴和弦百科 **29**

03 三和弦 Triads

什麼是三和弦？

以一音為基礎並往上堆疊，各形成三度及五度音的和弦。最下面的音稱為「根音」（Root），在流行音樂中，所有的和弦名稱皆是依據根音而來。由根音往上堆疊形成的三度音稱為「三音」（Third），最上面的音稱為「五音」（Fifth），因為它和根音的音程關係是五度。

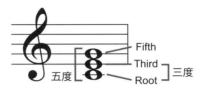

依據各音程之間的關係，可以變化出四種和弦：大三和弦、小三和弦、增三和弦、減三和弦。

大三和弦（Major）

將和弦拆成「根音到三音」和「根音到五音」來看，前者為大三度，後者為完全五度，一個大三度加一個完全五度組合而成的就是大三和弦，通常以大寫字母表示。

組合公式　大三度　+　完全五度　=　大三和弦

例1　以C為根音，C到E是一個大三度，C到G是一個完全五度，「C−E−G」構成C和弦。

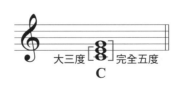

C−E + C−G = C (Major)

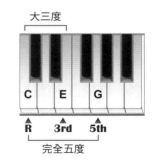

例2　以G為根音，G到B是一個大三度，G到D是一個完全五度，「G−B−D」構成G和弦。

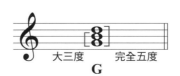

G−B + G−D = G (Major)

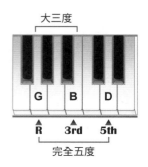

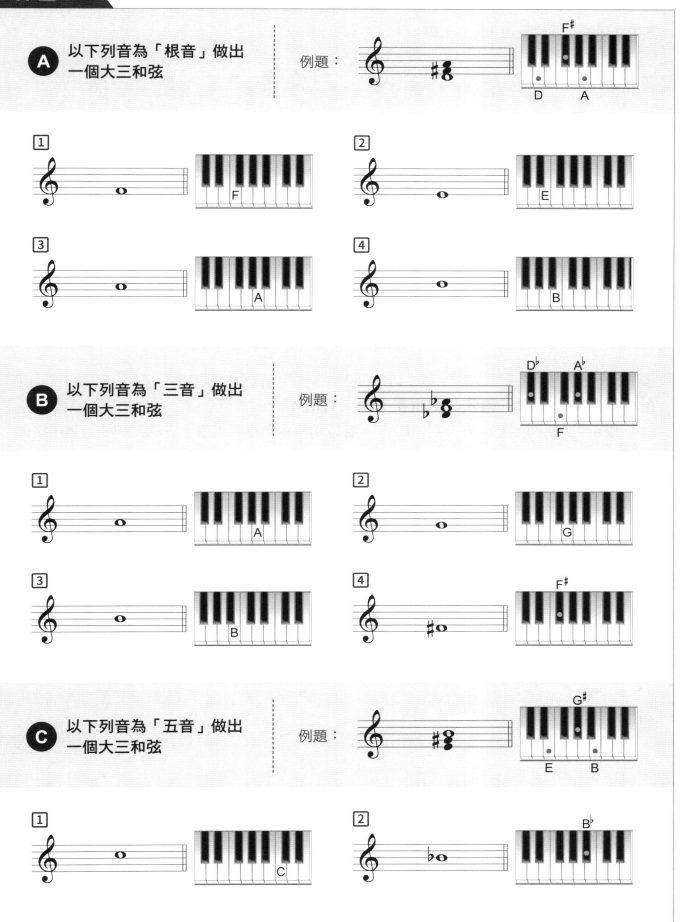

在大調音階中，大三和弦會出現在 I 級、IV 級和 V 級：

以 C 大調為例，I、IV、V 分別是 C、F、G，各以這三音為根音堆疊上去的三和弦，其中關係都是「大三度+完全五度」。

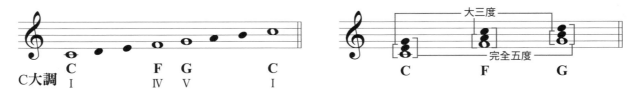

以 G 大調為例，I、IV、V 分別是 G、C、D，各以這三音為根音堆疊上去的三和弦，其中關係都是「大三度+完全五度」。

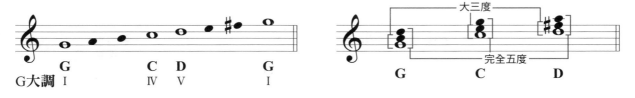

在小調音階中，大三和弦會出現在 V 級、VI 級：

以 a 小調為例，V、VI 分別是 E、F，各以這兩音為根音堆疊上去的三和弦，其中關係都是「大三度+完全五度」。

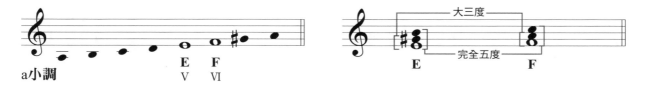

以 c 小調為例，V、VI 分別是 G、A♭，各以這兩音為根音堆疊上去的三和弦，其中關係都是「大三度+完全五度」。

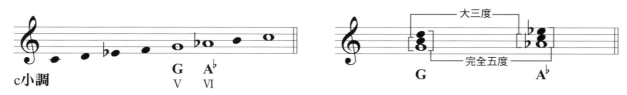

由此延伸，同樣一個大三和弦，可以出現在不同的調中。以 C 為根音的大三和弦，可以出現在 C 大調（I 級）、G 大調（IV 級）、F 大調（V 級）、f 小調（V 級）和 e 小調（VI 級）。

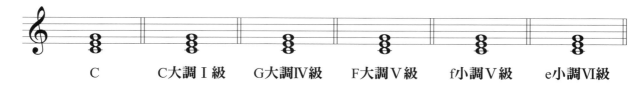

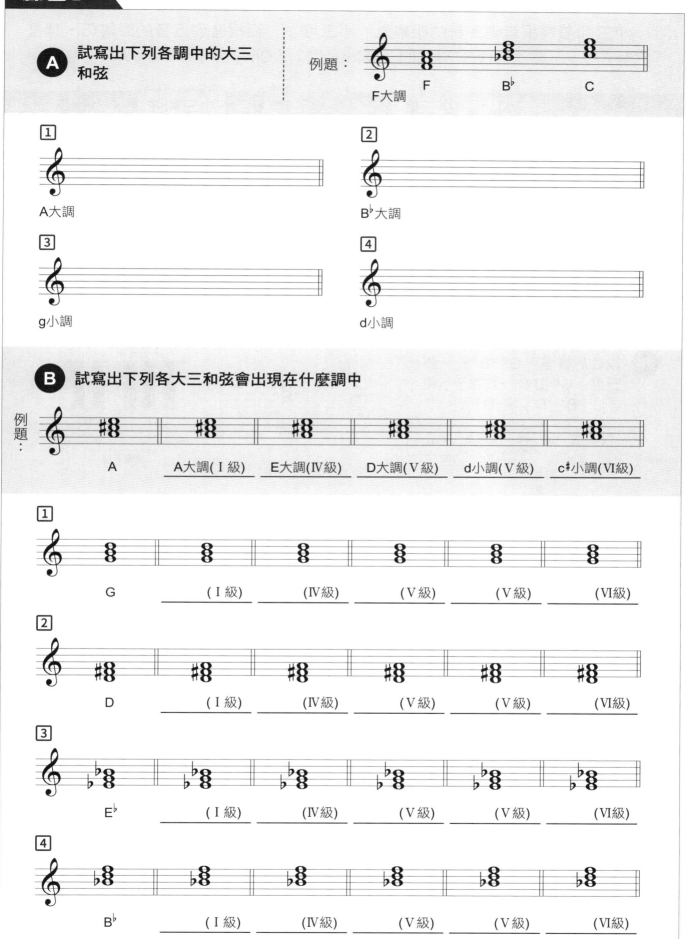

小三和弦（Minor）

小三和弦裡根音到三音的距離為「小三度」，而根音到五音的距離仍一樣是「完全五度」。寫法為根音字母加上小寫m，例：「Cm」。

組合公式　小三度　＋　完全五度　＝　小三和弦

例1　以C為根音，C到E♭是一個小三度，C到G是一個完全五度，「C－E♭－G」構成Cm。

$$C-E♭ + C-G = Cm$$

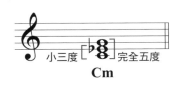

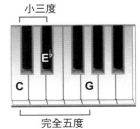

例2　以G為根音，G到B♭是一個小三度，G到D是一個完全五度，「G－B♭－D」構成Gm。

$$G-B♭ + G-D = Gm$$

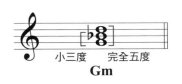

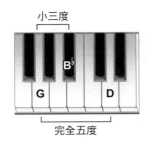

比較　大三和弦及小三和弦之間的差別在於「根音到三音」的距離。

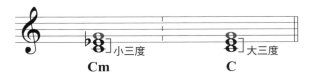

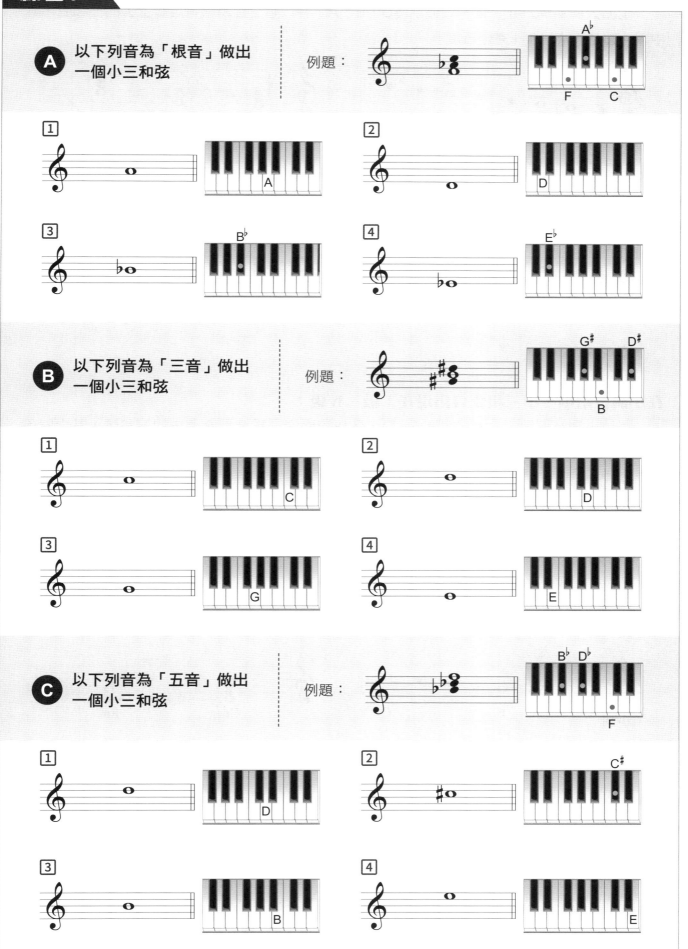

在大調音階中，小三和弦會出現在 ii 級、iii 級、vi 級：

以C大調為例，ii、iii、vi分別為D、E、A，各以這三音為根音堆疊上去的三和弦，其中關係都是「小三度＋完全五度」。

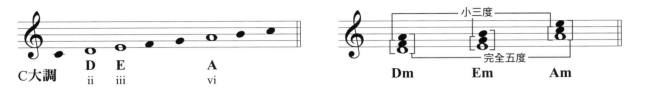

以G大調為例，ii、iii、vi分別為A、B、E，各以這三音為根音堆疊上去的三和弦，其中關係都是「小三度＋完全五度」。

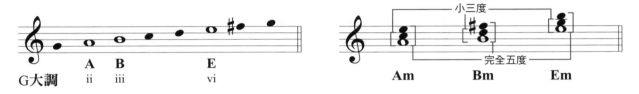

在小調音階中，小三和弦會出現在 i 級、iv 級：

以a小調為例，i、iv分別是A、D，各以這兩音為根音堆疊上去的三和弦，其中關係都是「小三度＋完全五度」。

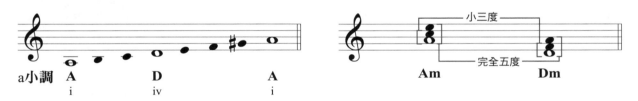

以c小調為例，i、iv分別是C、F，各以這兩音為根音堆疊上去的三和弦，其中關係都是「小三度＋完全五度」。

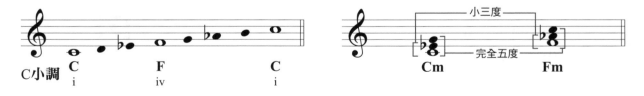

綜合上述並延伸，以C為根音的小三和弦，可以分別出現在B♭大調（ii 級）、A♭大調（iii 級）、E♭大調（vi 級）、c小調（i 級）、g小調（iv 級）。

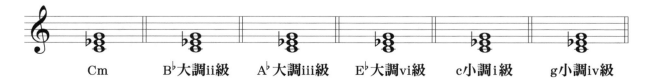

A 試寫出下列各調中的小三和弦

例題：

A大調　Bm　C#m　F#m

1

F大調

2

Bb大調

3

b小調

4

e小調

B 試寫出下列各小三和弦會出現在什麼調中

例題：

Gm　F大調(ii級)　Eb大調(iii級)　Bb大調(vi級)　g小調(i級)　d小調(iv級)

1

Fm　(ii級)　(iii級)　(vi級)　(i級)　(iv級)

2

Dm　(ii級)　(iii級)　(vi級)　(i級)　(iv級)

3

Em　(ii級)　(iii級)　(vi級)　(i級)　(iv級)

4

F#m　(ii級)　(iii級)　(vi級)　(i級)　(iv級)

增三和弦（Augmented）、減三和弦（Diminished）

增三和弦的根音到三音距離為「大三度」，根音到五音則是「增五度」。寫法上為大寫字母加上「+」，例：「C+」。

組合公式　大三度　＋　增五度　＝　增三和弦

例1 以C為根音，C到E是一個大三度，C到G#是一個增五度，「C－E－G#」構成C+。

C－E ＋ C－G# ＝ C+

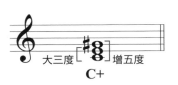

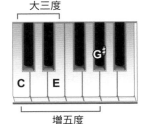

例2 以G為根音，G到B是一個大三度，G到D#是一個增五度，「G－B－D#」構成G+。

G－B ＋ G－D# ＝ G+

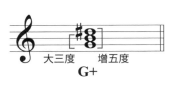

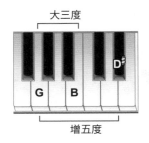

比較 增三和弦及大三和弦的差別在於「根音到五音」的距離。

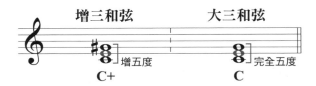

練習5

A 以下列音為「根音」做出一個增三和弦

例題：

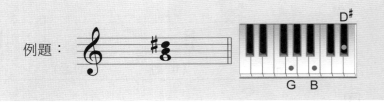

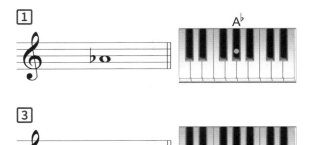

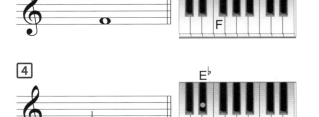

| 組合公式 | 小三度 | + | 減五度 | = | 減三和弦 |

例1 以C為根音，C到E♭是一個小三度，C到G♭是一個減五度，「C－E♭－G♭」構成Cdim。

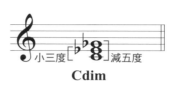

$$C-E♭ + C-G♭ = \boxed{Cdim}$$

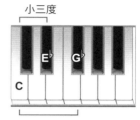

例2 以A為根音，A到C是一個小三度，A到E♭是一個減五度，「A－C－E♭」構成Adim。

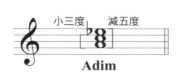

$$A-C + A-E♭ = \boxed{Adim}$$

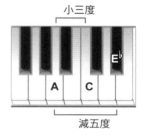

比較 減三和弦及小三和弦的差別在於「根音到五音」的距離。

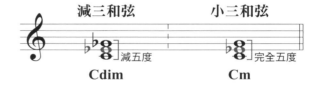

練習6

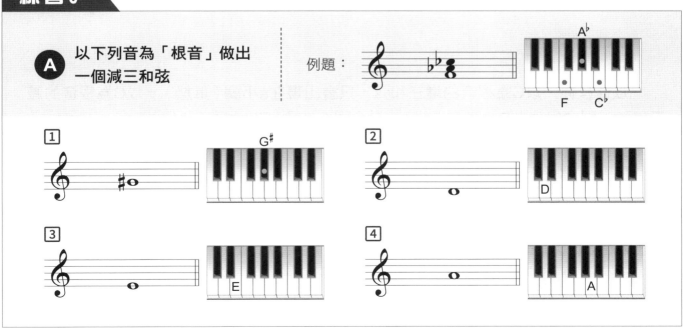

A 以下列音為「根音」做出一個減三和弦

例題：

1

2

3

4

增三和弦只會出現在小調音階中的III級：

在小調音階中，增三和弦的五音剛好是小調音階的第七音，五音升高後會與根音形成增五度，根音與三音還是維持大三度。

以a小調為例，III級為C，以C為根音疊上和弦，根音到三音為大三度，根音到五音為增五度。「大三度＋增五度」形成一個增三和弦。

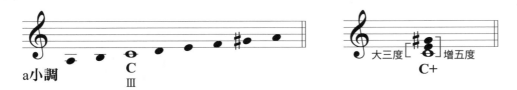

減三和弦會出現在大調音階中的vii級和小調音階中的ii級、vii級：

以C大調為例，vii級為B，以B為根音堆疊上和弦，B到D為小三度，B到F為減五度，「小三度＋減五度」形成一個減三和弦。

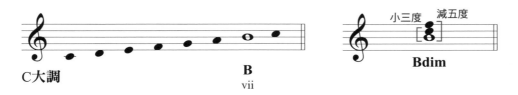

以a小調為例，ii級、vii級分別為B、G#，以這兩音為根音堆疊和弦，根音到三音皆是小三度，根音到五音同為減五度，「小三度＋減五度」形成一個減三和弦。

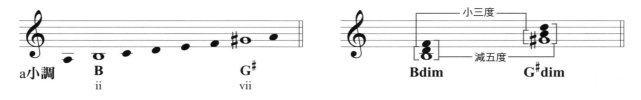

以此延伸，以C為根音的增三和弦，只會出現在a小調（III級）。以C為根音的減三和弦，則會出現在D大調（vii級）、b♭小調（ii級）和d小調（vii級）。

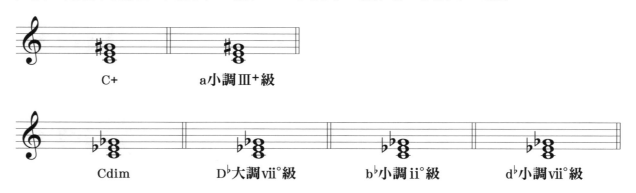

練習7

A 試寫出下列各調中的增三和弦及減三和弦

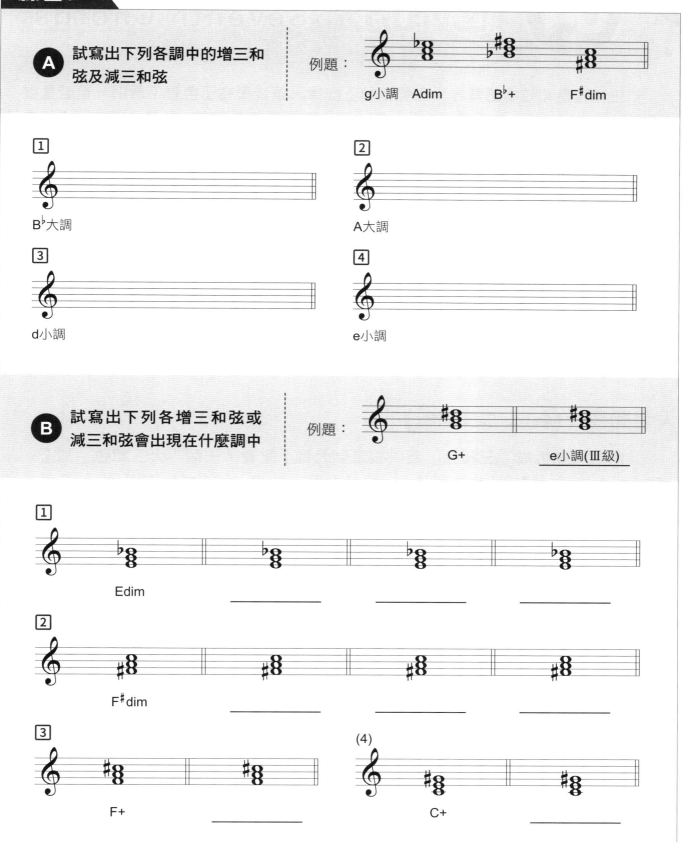

例題：

g小調　Adim　　B♭+　　F♯dim

1　B♭大調

2　A大調

3　d小調

4　e小調

B 試寫出下列各增三和弦或減三和弦會出現在什麼調中

例題：

G+　　e小調(Ⅲ級)

1　Edim

2　F♯dim

3　F+

(4)　C+

04 七和弦 Seventh Chords

三和弦是和弦中的基本，三和弦加上旋律，讓音樂有了色彩不單調。但若是從頭到尾只有三和弦，未免顯得有些無聊，為了使音樂更顯豐富，於是會在音樂中加進「七和弦」。

什麼是七和弦？

在三和弦上方多加一個與根音形成七度的音，此音稱為「七音」（Seventh）。三和弦總共有四種（大三和弦、小三和弦、減三和弦、增三和弦），四種和弦加上七度音，會出現至少七種以上的七和弦。

大七和弦（Major Seventh）

將七和弦拆成「三和弦」及「根音到七音」來看，一個「大三和弦」加上一個「大七度」，構成「大七和弦」。寫法會用「maj7」、「M7」或「△7」表示，例：「Cmaj7」。

組合公式　大三和弦　＋　大七度　＝　大七和弦

例1　以C為根音，C、E、G構成一個大三和弦，C到B是一個大七度，兩者組成一個Cmaj7。

C (Major) ＋ C－B ＝ Cmaj7

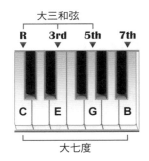

例2　以F為根音，F、A、C構成大三和弦，F到E為大七度，兩者組成一個Fmaj7。

F (Major) ＋ F－E ＝ Fmaj7

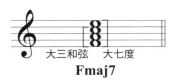

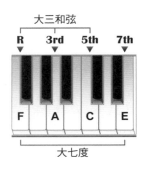

例3 若以G為根音，G、B、D構成大三和弦，F則需升高一個半音，使G到F♯成為大七度，兩者組成一個Gmaj7。

G (Major) + G－F♯ = **Gmaj7**

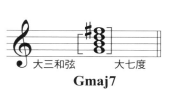

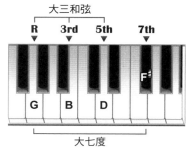

例4 若以D為根音，D、F♯、A構成大三和弦，D到C♯是一個大七度，兩者組成一個Dmaj7。

D (Major) + D－C♯ = **Dmaj7**

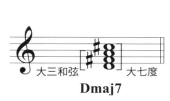

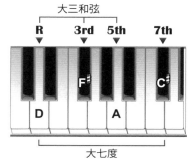

練習1

A 以下列音為「根音」做出一個大七和弦

B 以下列音為「三音」做出一個大七和弦

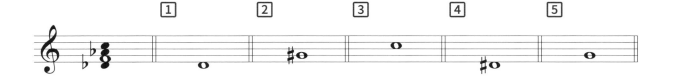

C 以下列音為「七音」做出一個大七和弦

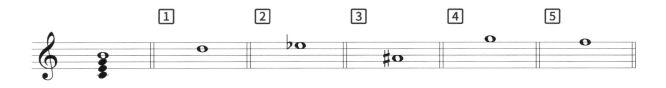

在大調音階中，大七和弦會出現在 I 級和 IV 級：

以C大調為例，I、IV分別是C、F，各以這兩音為根音堆疊大三和弦，加上和根音形成大七度的七音，皆構成大七和弦。

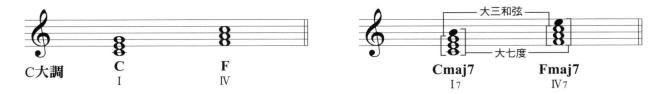

以G大調為例，I、IV為G、C，各以這兩音為根音堆疊大三和弦，加上和根音形成大七度的七音，皆構成大七和弦。

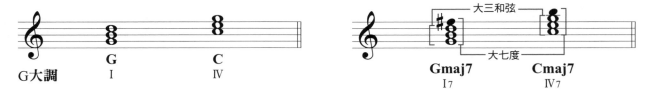

在小調音階中，大七和弦只會出現在 VI 級：

以a小調為例，VI級為F，以此為根音堆疊大三和弦，加上和根音形成大七度的七音，即構成一個大七和弦。

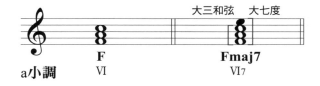

以c小調為例，VI級為A♭，以此為根音堆疊大三和弦，加上和根音形成大七度的七音，即構成一個大七和弦。

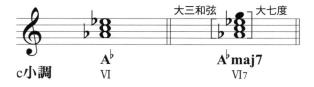

綜合上述，大七和弦會出現在大調音階中的 I 級、IV 級以及小調音階中的 VI 級。以此延伸，以C為根音的大七和弦，會出現在C大調（I 級）、G大調（IV 級）和e小調（VI 級）。

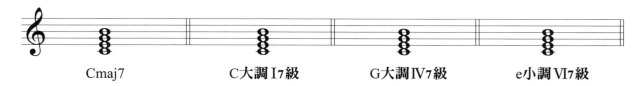

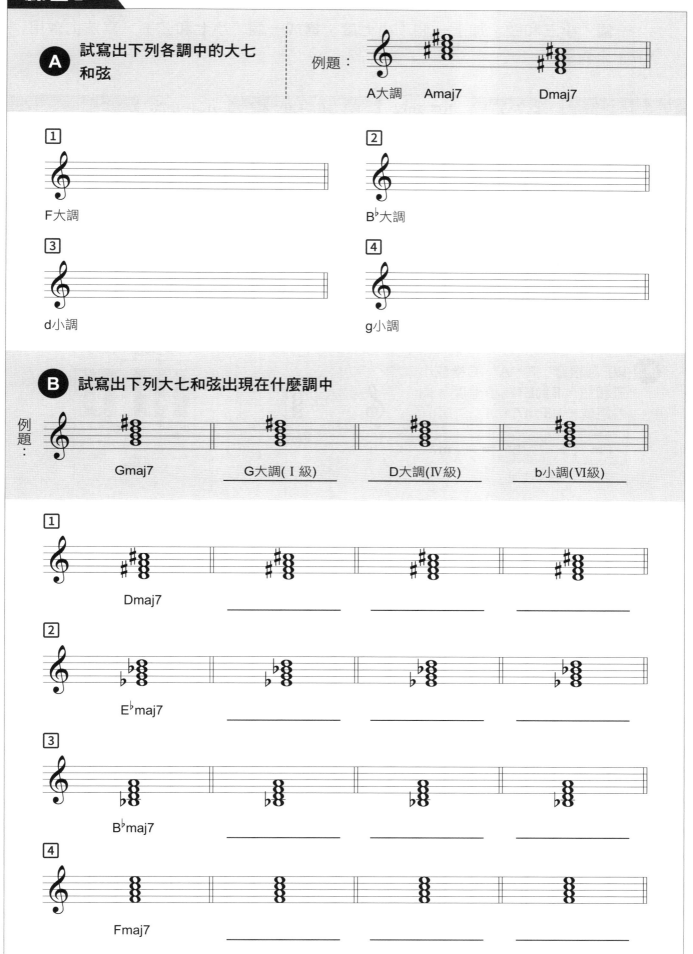

小七和弦（Minor Seventh）

一個「小三和弦」加上一個「小七度」構成一個「小七和弦」，寫法上會用「m7」來表示。

組合公式 | 小三和弦 ＋ 小七度 ＝ 小七和弦

例1 以C為根音時，C、E♭、G形成一個小三和弦，B則需降低一個半音，使C到B♭成為小七度，組成一個Cm7。

Cm ＋ C−B♭ ＝ **Cm7**

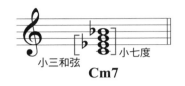

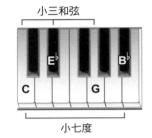

例2 以F為根音，F、A♭、C構成小三和弦，F到E♭為小七度，兩者組成一個Fm7。

Fm ＋ F−E♭ ＝ **Fm7**

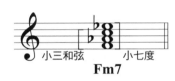

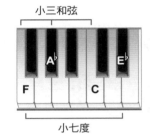

例3 若以G為根音，G、B♭、D構成小三和弦，G到F為小七度，兩者組成一個Gm7。

Gm ＋ G−F ＝ **Gm7**

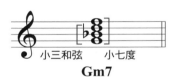

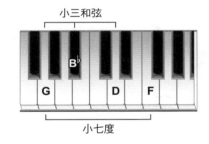

在大調音階中，小七和弦會出現在 ii 級、iii 級、vi 級：

以C大調為例，ii、iii、vi和弦分別為Dm、Em、Am，在三個和弦的上方加上和根音形成小七度的七音，皆構成小七和弦。

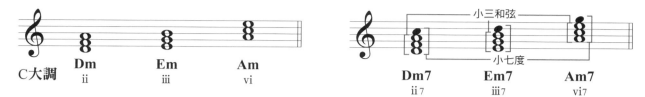

以G大調為例，ii、iii、vi和弦分別為Am、Bm、Em，在三個和弦的上方各加上和根音形成小七度的七音，皆構成小七和弦。

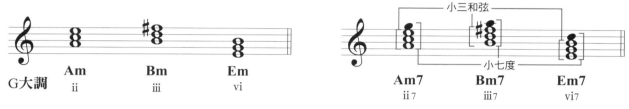

在小調音階中，小三和弦會出現在 i 級（自然小音階中、導音不升高）、iv 級：

以a小調為例，i、iv分別為Am、Dm，在兩個和弦的上方加上與根音形成小七度的七音，皆構成小七和弦。

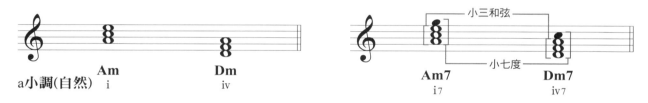

以c小調為例，i、iv分別為Cm、Fm，在兩個和弦的上方加上與根音形成小七度的七音，皆構成小七和弦。

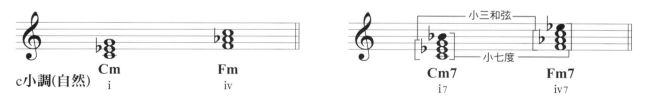

綜合上述並延伸，以C為根音的小七和弦會出現在B♭大調（ii級）、A♭大調（iii級）、E♭大調（vi級）、c小調（自然、i級）、g小調（iv級）。

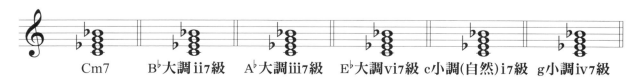

練習3

A 以下列音為「根音」做出一個小七和弦

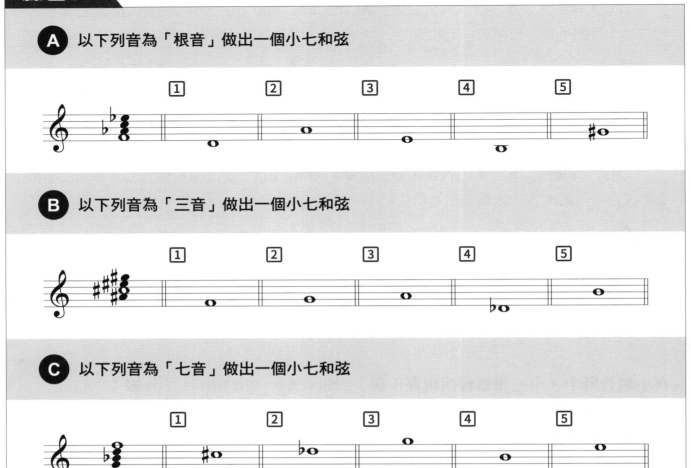

B 以下列音為「三音」做出一個小七和弦

C 以下列音為「七音」做出一個小七和弦

練習4

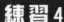

A 試寫出以下各調中的小七和弦

例題：

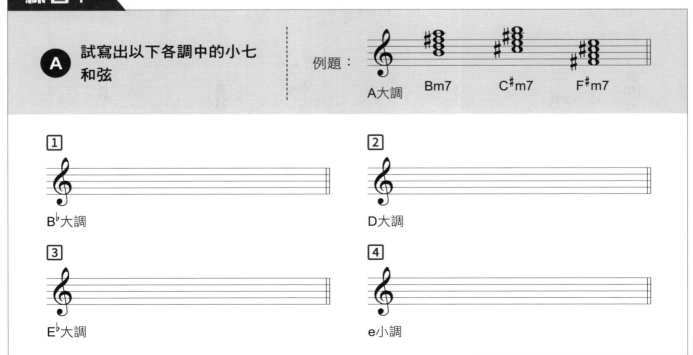

A大調　　Bm7　　C♯m7　　F♯m7

1　B♭大調

2　D大調

3　E♭大調

4　e小調

屬七和弦（Dominant Seventh）

屬七和弦又稱做「大三小七和弦」，因為它是由一個「大三和弦」加上一個「小七度」建構而成，是最普遍使用的七和弦。寫法上會用「7」或是「Mm7」來表示，例：「C7」。

組合公式　大三和弦　＋　小七度　＝　屬七和弦

例1 以C為根音，C、E、G構成一個大三和弦，B則需降低一個半音，使C到B♭成為小七度，組成一個C7。

C ＋ C－B♭ ＝ C7

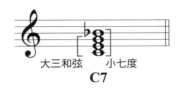

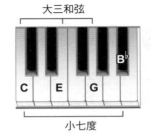

例2 若以F為根音，F、A、C構成大三和弦，F到E♭為小七度，兩者組成一個F7。

F ＋ F－E♭ ＝ F7

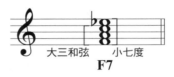

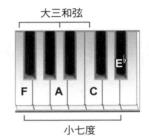

例3 若以G為根音，G、B、D構成大三和弦，G到F為小七度，兩者組成一個G7。

G ＋ G－F ＝ G7

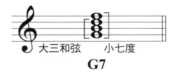

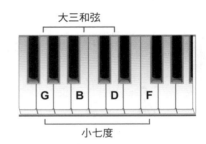

不論是大調或小調音階，屬七和弦只會出現在V級：

以C大調為例，V級和弦為G，在上方加上和根音形成小七度的七音（F音）。「大三和弦+小七度」為一個屬七和弦。

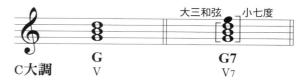

以G大調為例，V級和弦為D，在上方加上和根音形成小七度的七音（C音）。「大三和弦+小七度」為一個屬七和弦。

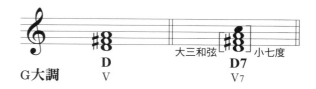

再從小調音階來看：

以a小調為例，V級和弦為E，在上方加上和根音形成小七度的七音（D音）。「大三和弦+小七度」為一個屬七和弦。

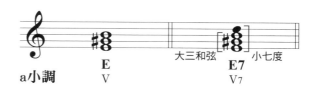

以c小調為例，V級的和弦為G，在上方加上和根音形成小七度的七音（F音），「大三和弦+小七度」為一個屬七和弦。

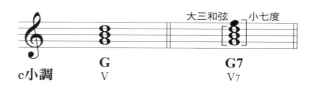

因此，以D為根音的屬七和弦會出現在G大調和g小調，兩者互為平行調。

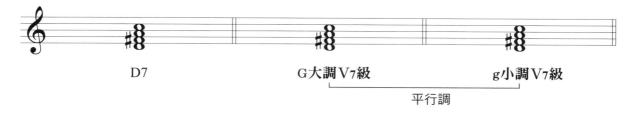

A 以下列音為「根音」做出一個屬七和弦

B 以下列音為「三音」做出一個屬七和弦

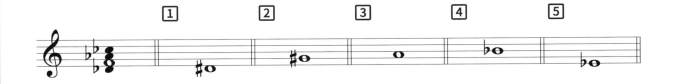

C 以下列音為「七音」做出一個屬七和弦

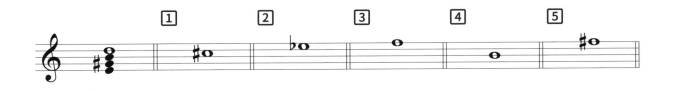

練習6

A 試找出下列各調中的屬七和弦，並寫出此屬七和弦還會出現在哪個調中

例題：

A大調　　　E7　　　　a小調 V 級

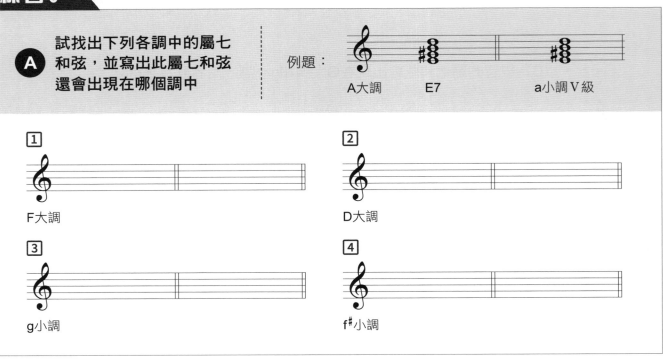

1

F大調

2

D大調

3

g小調

4

f#小調

半減七和弦（Half-diminished Seventh）

半減七和弦是由「減三和弦+小七度」所組成的，和弦的寫法上會用「∅7」、「m7-5」或「m7∅5」來表示，例：「Cm7-5」。

組合公式　減三和弦　+　小七度　=　半減七和弦

例1 以C為根音，C、E♭、G♭構成一個減三和弦，B則需降低一個半音，使C到B♭成為小七度，組成一個Cm7-5。

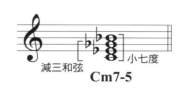

Cdim + C−B♭ = Cm7-5

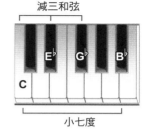

例2 以G為根音，G、B♭、D♭構成一個減三和弦，G到F為小七度，兩者組成一個Gm7-5。

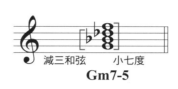

Gdim + G−F = Gm7-5

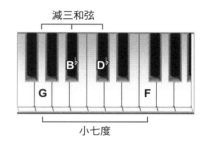

比較 半減七和弦及小七和弦的差別就在於下方的「三和弦」。

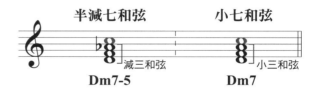

在大調音階中，半減七和弦出現在vii級：

以C大調為例，vii級和弦為Bdim，再加上和根音形成小七度的七音A。「減三和弦＋小七度」就組成一個半減七和弦Bm7-5。

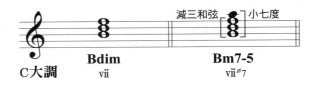

以G大調為例，vii級和弦為F♯dim，再加上和根音形成小七度的七音E。「減三和弦＋小七度」就構成半減七和弦F♯m7-5。

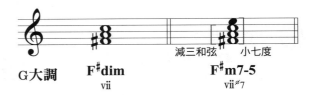

在小調音階中，半減七和弦則會出現在ii級：

以a小調為例，ii級和弦為Bdim，再加上和根音形成小七度的七音A。「減三和弦＋小七度」為一個半減七和弦。

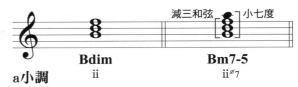

以c小調為例，ii級和弦為Ddim，再加上和根音形成小七度的七度音C，「減三和弦＋小七度」即構成半減七和弦。

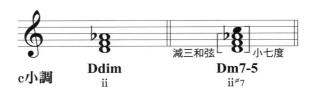

以C為根音的半減七和弦會出現在D♭大調（vii°7級）和b♭小調（ii°7級），兩者互為關係大小調。

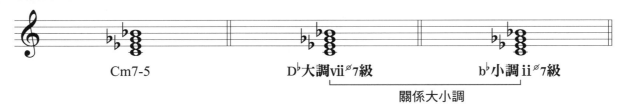

A 以下列音為「根音」做出一個半減七和弦

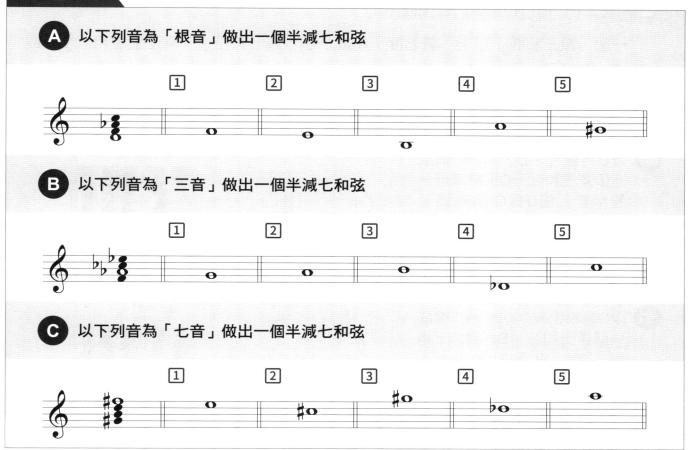

B 以下列音為「三音」做出一個半減七和弦

C 以下列音為「七音」做出一個半減七和弦

A 試寫出下列半減七和弦出現在什麼調中

例題：

Fm7-5　　　　G♭大調(ⅱø7級)　　　　e♭小調(ⅱø7級)

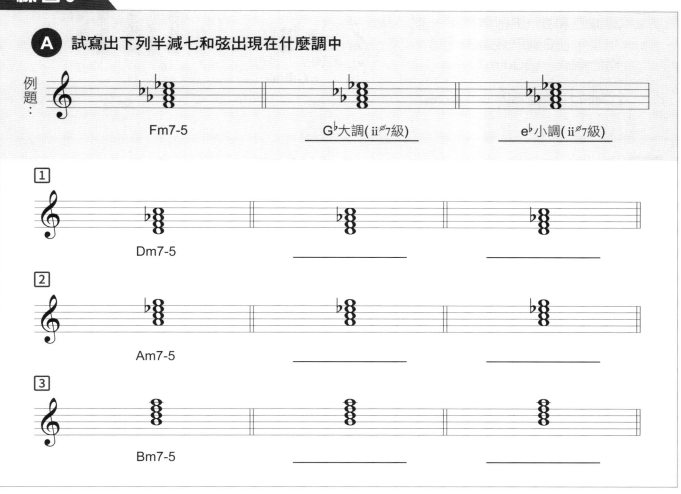

1 　Dm7-5

2 　Am7-5

3 　Bm7-5

減七和弦（Diminished Seventh）

一個「減三和弦」加上「減七度」構成一個「減七和弦」，寫法上會用「°7」或「dim7」來表示，例：「Cdim7」。

組合公式 | 減三和弦 + 減七度 = 減七和弦

例1 以D為根音，D、F、A♭構成一個減三和弦，C則需降低一個半音，使D到C♭成為減七度，組成一個Ddim7。

Ddim + D−C♭ = Ddim7

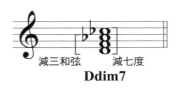

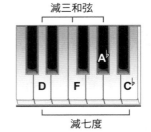

例2 以C為根音，C、E♭、G♭構成一個減三和弦，B則需降下兩個半音，使C到B♭♭成為減七度，兩者組成一個Cdim7。

Cdim + C−B♭♭ = Cdim7

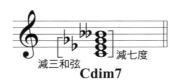

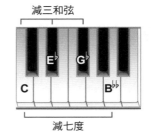

例3 若以G為根音，G、B♭、D♭構成減三和弦，F則需降下一個半音，使G到F♭成為減七度，兩者組成一個Gdim7。

Gdim + G−F♭ = Gdim7

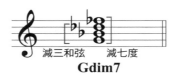

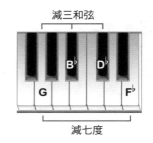

比較 減七和弦及半減七和弦兩者間的差別在於「根音到七音」的距離。

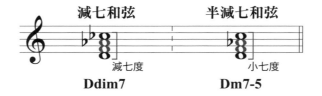

減七和弦只會出現在小調音階中的vii級：

以a小調為例，vii級和弦為G♯dim，在上方加上和根音形成減七度的七音F。「減三和弦＋減七度」即構成一個「減七和弦」。

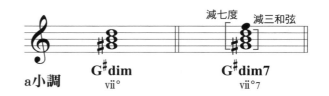

以c小調為例，vii級和弦為Bdim，再加上和根音形成減七度的七音A♭，即構成一個減七和弦。

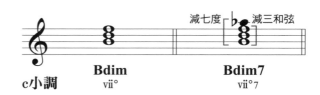

練習 9

A 以下列音為「根音」做出一個減七和弦

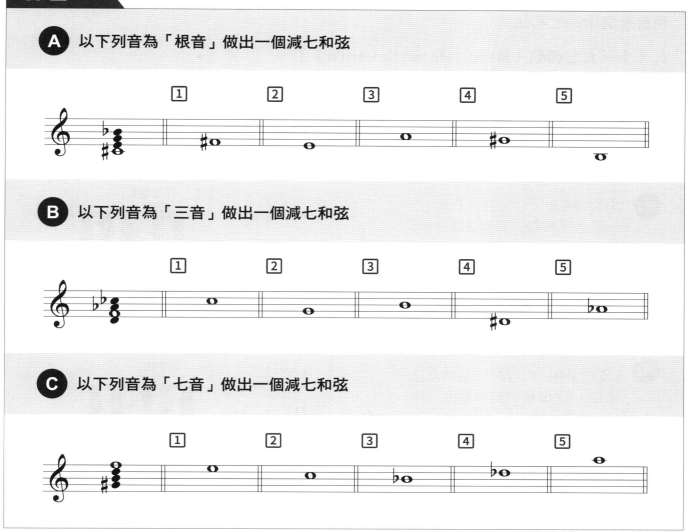

B 以下列音為「三音」做出一個減七和弦

C 以下列音為「七音」做出一個減七和弦

練習 10

A 試找出下列各小調的減七和弦

例題：

g小調　　F#dim7

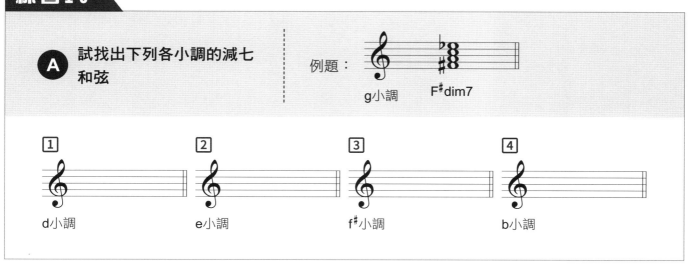

1 d小調　　　2 e小調　　　3 f#小調　　　4 b小調

其他七和弦

　　上述五種七和弦是比較常見的類型。除了這五種七和弦，還有其他較不常見但也會被使用的七和弦。

1.【小三大七和弦（Minor Major Seventh）】

　　一個「小三和弦」加上一個「大七度」構成一個「小三大七和弦」，又稱作「小大七和弦」。寫法上用「mM7」、「m（maj7）」或「m△7」來表示，例：「CmM7」。

組合公式　小三和弦　＋　大七度　＝　小三大七和弦

例1 以C為根音，C、E♭、G形成一個小三和弦，C到B是一個大七度，組成一個CmM7。

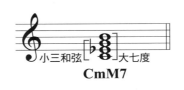

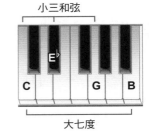

Cm ＋ C－B ＝ CmM7

例2 以F為根音，F、A♭、C構成小三和弦，F到E是一個大七度，組成一個FmM7。

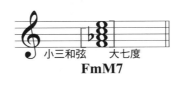

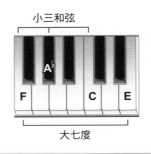

Fm ＋ F－E ＝ FmM7

例3 以G為根音，G、B♭、D構成小三和弦，F則需升高一個半音，使G到F♯成為大七度，組成一個GmM7。

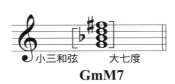

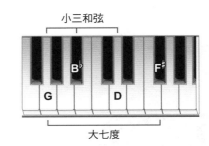

Gm ＋ G－F♯ ＝ GmM7

2.【增七和弦（Augmented Seventh）】

將「增三和弦」的上方加上一個和根音形成「小七度」的七音，會構成一個「增七和弦」，寫法上用「aug7」、「+7」來表示，例：「C+7」。

組合公式　增三和弦　＋　小七度　＝　增七和弦

例1 以C為根音，C、E、G♯形成一個增三和弦，B則需降低一個半音，使C到B♭成為小七度，組成一個C+7。

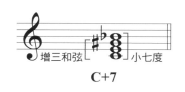

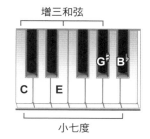

C+7

例2 以G為根音，G、B、D♯構成增三和弦，G到F是一個小七度，兩者組成一個G+7。

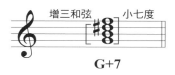

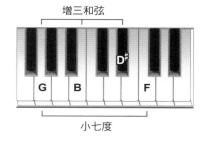

G+7

3.【增三大七和弦（Augmented Major Seventh）】

一個「增三和弦」加上一個「大七度」構成一個「增三大七和弦」，又稱作「增大七和弦」或「大七增五和弦」，和弦的寫法上會用「maj7（♯5）」、「maj7♯5」、「+M7」來表示，例：「Cmaj7(♯5)」。

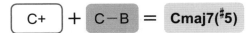

組合公式　增三和弦　＋　大七度　＝　增三大七和弦

例1　以C為根音，C、E、G♯形成一個增三和弦，C到B為大七度，組成一個Cmaj7(♯5)。

C+　＋　C－B　＝　Cmaj7(♯5)

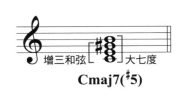
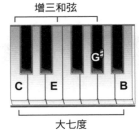

例2　以G為根音，G、B、D♯構成增三和弦，七音F需上升一個半音，使G到F♯成為大七度，兩者組成一個Gmaj7(♯5)。

G+　＋　G－F♯　＝　Gmaj7(♯5)

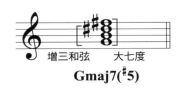
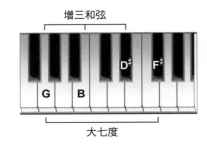

比較　增七和弦及增三大七和弦的差別在於「根音到七音」的距離。

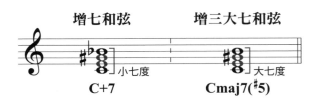

練習11

Ⓐ 試問下列是什麼和弦

|①|②|③|④|⑤|

Dmaj7(♯5) _____ _____ _____ _____ _____

Ⓑ 以下列音為根音寫出指定和弦

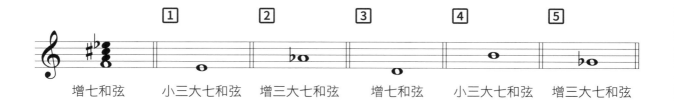

|①|②|③|④|⑤|

增七和弦　　小三大七和弦　　增三大七和弦　　增七和弦　　小三大七和弦　　增三大七和弦

Ⓒ 以下列音為七音寫出指定和弦

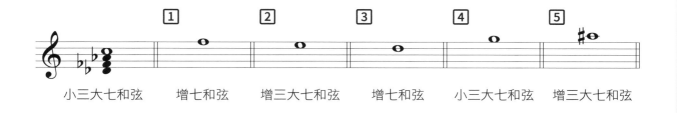

|①|②|③|④|⑤|

小三大七和弦　　增七和弦　　增三大七和弦　　增七和弦　　小三大七和弦　　增三大七和弦

05 轉位和弦 Chord Inversions

音程有轉位，和弦也有轉位。當一個和弦的最低音不是根音時，就代表這是一個轉位和弦。轉位讓音樂更添色彩，讓演奏也更添變化。以下針對三和弦和七和弦的轉位做說明，了解了基本和弦的轉位，較容易應用在其他複雜多變的和弦上。

三和弦的轉位

以根音為最低音的和弦稱為「原位」（Root Position）；以三音為最低音的和弦稱為「第一轉位」（First inversion）；以五音為最低音的和弦稱為「第二轉位」（Second inversion）。要注意，低音不等於根音，只是代表此和弦中的最低音。

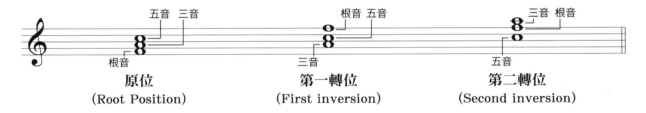

以C和弦來看，左下圖是原位，將和弦轉位，分別以三音和五音作為低音。

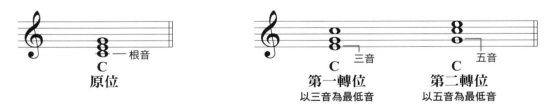

當和弦轉位時，並不改變其性質。大三和弦仍是大三和弦，小三和弦仍是小三和弦，減三、增三和弦亦是如此。此外，不管和弦上方音如何堆疊，只要最低音是根音就是原位。

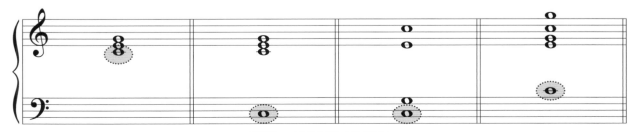

原位：以根音(C)為低音

不論上方和弦有重複音或是省略音或是不按「根音 - 三音 - 五音」的排列順序，只要最低音是三音就是第一轉位；以五音為最低音的第二轉位亦是如此。

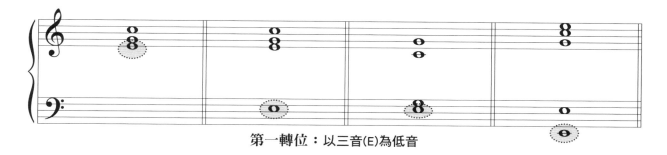

第一轉位：以三音(E)為低音

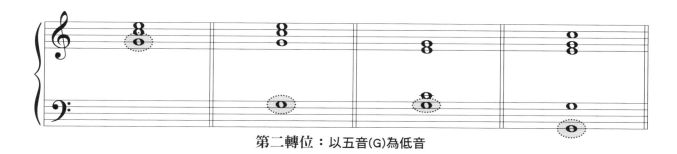

第二轉位：以五音(G)為低音

七和弦的轉位

因為七和弦多了一個七音，因此比三和弦多了一個轉位：以七音為最低音的「第三轉位」（Third inversion）。

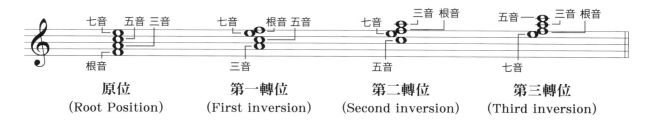

以Cmaj7來看，左下圖是原位，將和弦轉位，分別以三音和五音以及七音作為低音。

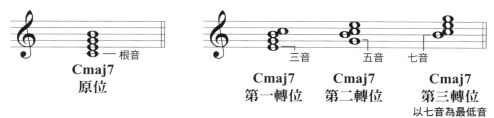

同樣的，轉位並不影響和弦的性質。大七和弦恆是大七和弦、小七和弦恆是小七和弦，其他七和弦亦是如此。不論上方音如何排列，只要最低音是根音就是原位、最低音是三音就是第一轉位、最低音是五音就是第二轉位、最低音是七音就是第三轉位。

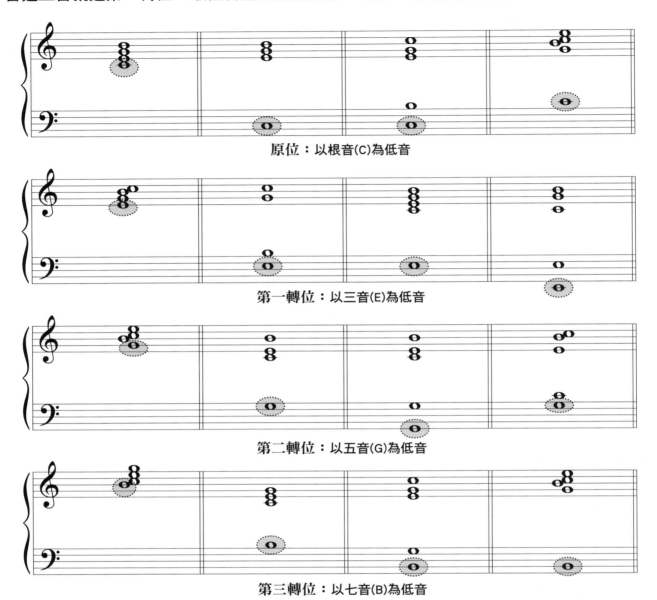

原位：以根音(C)為低音

第一轉位：以三音(E)為低音

第二轉位：以五音(G)為低音

第三轉位：以七音(B)為低音

轉位和弦的標記

當和弦轉位後，和弦的寫法上也會不太一樣，樂譜上會出現C/E和C/D這樣的記法。在樂譜上看到「C/E」，左邊的C代表要彈奏的主和弦，也就是C和弦；右邊的E則表示要彈奏的低音。另外會看到「C/D」，一樣是彈奏C和弦，但最低音是D，由於D音不是C和弦內的音，所以稱這樣的和弦為「分割和弦」。

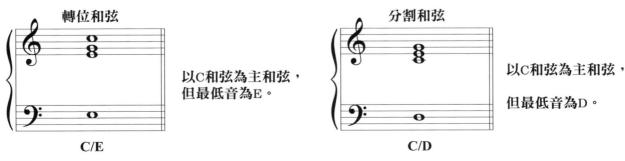

轉位和弦

以C和弦為主和弦，但最低音為E。

C/E

分割和弦

以C和弦為主和弦，但最低音為D。

C/D

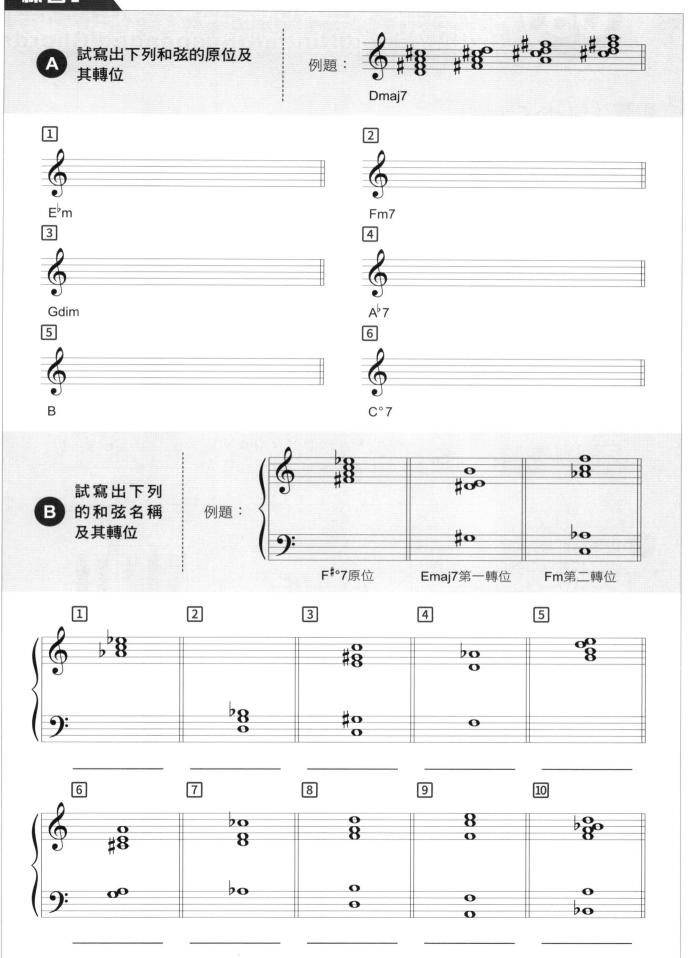

06 六和弦・加九和弦・掛留和弦
Sixth, Added Ninth & Suspended Chords

六和弦（Sixth Chord）

在古典音樂中會使用「增六和弦」及「拿坡里六和弦」，但這兩種六和弦較複雜也不常使用，因此先不多談。常見的六和弦有「大六和弦」及「小六和弦」。

1.【大六和弦（Major Sixth）】

在一個「大三和弦」上加一個和根音形成「大六度」的六音，可以構成「大六和弦」，寫法上會直接在和弦旁加一個「6」來表示，例：「C6」。

組合公式　大三和弦　＋　大六度　＝　大六和弦

例1　以C為根音，C、E、G形成一個大三和弦，C到A是一個大六度，組成一個C6。

C ＋ C－A ＝ C6

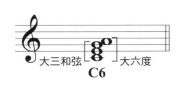
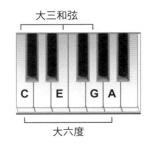

例2　以G為根音，G、B、D構成大三和弦，G到E是一個大六度，組成一個G6。

G ＋ G－E ＝ G6

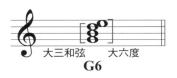
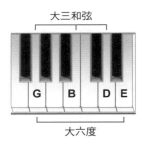

例3　以F為根音，F、A、C構成大三和弦，F到D是一個大六度，組成一個F6。

F ＋ F－D ＝ F6

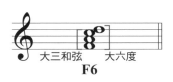
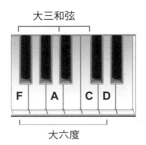

2.【小六和弦（Minor Sixth）】

在一個「小三和弦」上加一個和根音形成「大六度」的六音，構成一個「小六和弦」。常見的表示方法為「m6」，例：「Cm6」。

組合公式 小三和弦 ＋ 大六度 ＝ 小六和弦

例1 以C為根音，C、E♭、G形成一個小三和弦，C到A是一個大六度，組合成一個Cm6。

Cm ＋ C－A ＝ **Cm6**

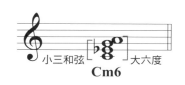
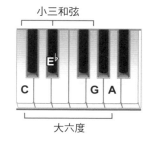

例2 以G為根音，G、B♭、D構成小三和弦，G到E是一個大六度，兩者組成一個Gm6。

Gm ＋ G－E ＝ **Gm6**

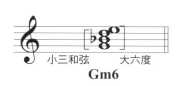
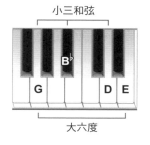

比較 大六和弦及小六和弦的差別在於下方的「三和弦」。

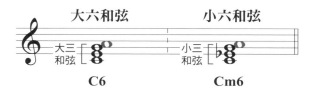

大六和弦　　　　小六和弦

C6　　　　　　Cm6

加九和弦（Add Ninth）

加九和弦是在大三和弦或小三和弦（較常見）上加一個九音（或是二音）。不論下方三和弦的性質是什麼，加九和弦只會用「add9」或「add2」來表示，並不改變和弦的性質。

組合公式 三和弦 ＋ 大九度（大二度） ＝ 加九和弦

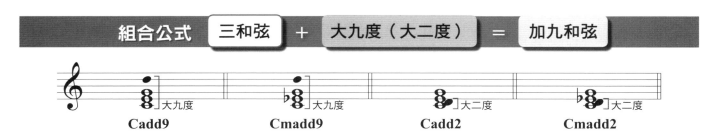

Cadd9　　　　　Cmadd9　　　　　Cadd2　　　　　Cmadd2

掛留和弦（Suspended Chord）

在樂譜上常會看到「sus」，「sus」是「suspended」的縮寫。在古典音樂中，suspended指掛留音，到了爵士樂，掛留音變成為掛留和弦。掛留和弦有「掛留四和弦」、「掛留二和弦」和「屬七掛留四和弦」。

1.【掛留四和弦（Suspended Fourth）】

將大三或是小三和弦的三音省略並加入四音，四音和根音的關係是「完全四度」，和弦的寫法上常見「sus」或「sus4」。

組合公式	三和弦（省略三音）	+	完全四度	=	掛留四和弦

例1 以C為根音作一個大三和弦，將三音省略並加上和根音形成「完全四度」的四音F，構成一個Csus4。

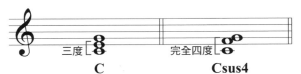
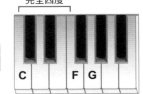

C(no3) ＋ C－F ＝ Csus4

例2 以C為根音作一個小三和弦，同樣將三音省略並加上和根音形成「完全四度」的四音F，構成一個Csus4。

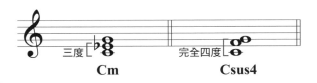

Cm(no3) ＋ C－F ＝ Csus4

2.【屬七掛留四和弦（Dominant Seventh Suspended）】

屬七和弦的三音省略加入四音，四音和根音的關係也是「完全四度」，和弦的寫法上常見「7sus」和「7sus4」。

組合公式	屬七和弦（省略三音）	+	完全四度	=	屬七掛留四和弦

例1 以C為根音作一個屬七和弦，將三音省略並加上和根音形成「完全四度」的四音F，構成一個C7sus4。

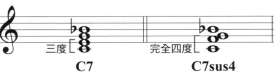
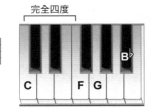

C7(no3) ＋ C－F ＝ C7sus4

例2 以G為根音作一個屬七和弦，將三音省略並加上和根音形成「完全四度」的四音C，構成一個G7sus4。

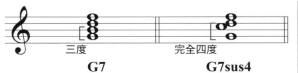

G7(no3) ＋ G－C ＝ G7sus4

因為掛留四和弦以及屬七掛留四和弦都帶有強烈的緊張感，因此在這兩個和弦後面常會接不省略三音時的原和弦（例：Csus4－C），讓音樂的緊張感可以被舒緩下來。

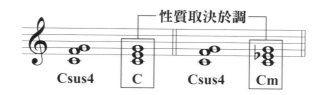

3. 【掛留二和弦（Suspended Second）】

掛留二和弦的原理和掛留四和弦一樣，只是掛留二和弦是將三音省略後加入和根音形成「大二度」的二音。常見的和弦寫法為「sus2」。

組合公式　**三和弦（省略三音）**　＋　**大二度**　＝　**掛留二和弦**

例1　以C為根音作一個大三和弦，將三音省略並加上和根音形成「大二度」的二音D，構成一個Csus2。

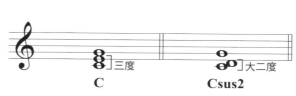

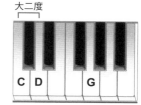

C(no3)　＋　C－D　＝　**Csus2**

例2　以C為根音作一個小三和弦，將三音省略並加上和根音形成「大二度」的二音D，構成一個Csus2。

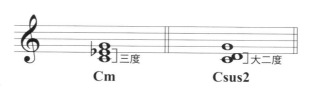

Cm(no3)　＋　C－D　＝　**Csus2**

掛留二和弦並沒有像掛留四和弦有強烈的緊張感，因此常會單獨使用。但大部分的時候仍會像掛留四和弦一樣，後面接未被省略三音的原和弦（例：Csus2－C）。

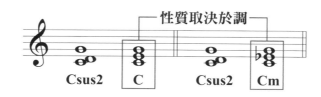

07 延伸與變化和弦
Extended & Altered Chords

九和弦（Ninth Chord）

在和弦的上方加上一個和根音形成九度的九音，稱作「九和弦」。或許有人認為九音不好找，可以先找到一個和根音形成「二度」的二音，再將這個二音提高八度就會是「九音」。九和弦有「屬九和弦」、「大九和弦」、「小九和弦」等三種。

1.【屬九和弦（Dominant Ninth）】

在一個「屬七和弦」上加一個「大九度」（即為大二度並提高一個八度），會構成一個「屬九和弦」。寫法上會直接在和弦旁加上「9」來表示。

組合公式	屬七和弦	+	大九度	=	屬九和弦

例1 以C為根音，C、E、G、B♭形成一個屬七和弦，C到D是一個大九度，構成一個C9。

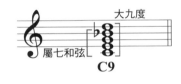

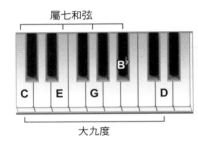

例2 以G為根音，G、B、D、F構成屬七和弦，G到A是一個大九度，兩者組成一個G9。

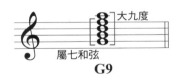

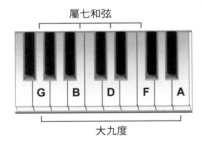

2.【大九和弦（Major Ninth）】

在「大七和弦」的上方加一個「大九度」可以形成一個「大九和弦」，常用「maj9」來表示。

組合公式　大七和弦　＋　大九度　＝　大九和弦

例1　以C為根音，C、E、G、B構成大七和弦，C到D為大九度，兩者構成一個Cmaj9。

$$Cmaj7 + C{-}D = Cmaj9$$

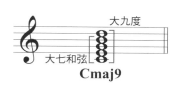
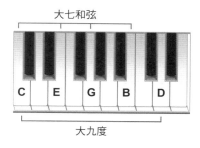

例2　以G為根音，G、B、D、F♯構成大七和弦，G到A是大九度，兩者組成一個Gmaj9。

$$Gmaj7 + G{-}A = Gmaj9$$

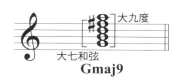
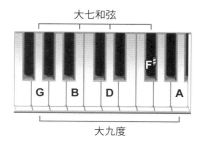

3.【小九和弦（Minor Ninth）】

在「小七和弦」的上方加一個「大九度」會構成一個「小九和弦」，常用「m9」來表示。

組合公式　小七和弦　＋　大九度　＝　小九和弦

例1　以C為根音，C、E♭、G、B♭構成小七和弦，C到D為大九度，兩者構成一個Cm9。

$$Cm7 + C{-}D = Cm9$$

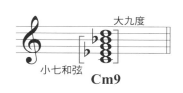
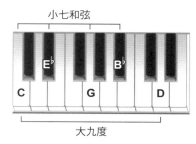

例2　以G為根音，G、B♭、D、F構成小七和弦，G到A是一個大九度，兩者組成一個Gm9。

$$Gm7 + G{-}A = Gm9$$

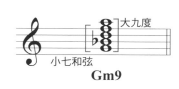
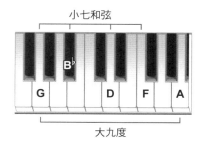

比較　右方的三個九和弦差別在於下方的「七和弦」。

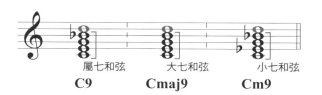

十一和弦（Eleven Chord）

　　一個九和弦上再加上一個「十一音」，會構成一個「十一和弦」。先找到和根音形成「完全四度」的四音，再將這個四音提高八度，就是「十一音」了。十一和弦有三種：「屬十一和弦」、「大十一和弦」以及「小十一和弦」。

1.【屬十一和弦（Dominant Eleven）】

　　在「屬九和弦」上加一個「十一音」，會構成一個「屬十一和弦」。寫法上會在和弦旁加上「11」來表示。

組合公式	屬九和弦	＋	完全十一度	＝	屬十一和弦

例1 以C為根音，C、E、G、B♭、D形成屬九和弦，C到F是完全十一度，構成一個C11。

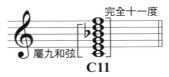 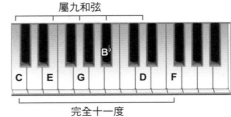

$$C9 + (C{-}F) = C11$$

例2 以G為根音，G、B、D、F、A構成屬九和弦，G到C是完全十一度，組成一個G11。

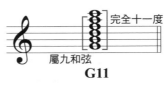 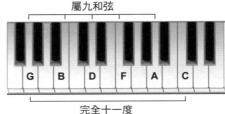

$$G9 + (G{-}C) = G11$$

2.【大十一和弦（Major Eleven）】

　　在「大九和弦」的上方加一個「十一音」構成一個「大十一和弦」，常用「maj11」來表示。

組合公式	大九和弦	＋	完全十一度	＝	大十一和弦

例1 以C為根音，C、E、G、B、D形成大九和弦，C到F是完全十一度，構成Cmaj11。

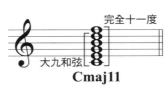 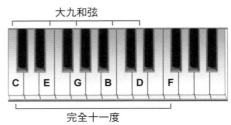

$$Cmaj9 + (C{-}F) = Cmaj11$$

例2 以G為根音，G、B、D、F#、A構成大九和弦，G到C是完全十一度，組成Gmaj11。

Gmaj9 + G－C = Gmaj11

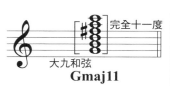 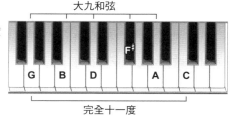

大九和弦

完全十一度

大九和弦

Gmaj11

完全十一度

3.【小十一和弦（Minor Eleven）】

在「小九和弦」的上方加一個「十一音」構成一個「小十一和弦」，常用「m11」來表示。

組合公式 小九和弦 ＋ 完全十一度 ＝ 小十一和弦

例1 以C為根音，C、E♭、G、B♭、D構成一個小九和弦，C到F是完全十一度，兩者構成一個Cm11。

Cm9 + C－F = Cm11

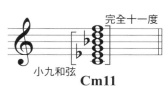 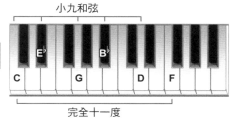

完全十一度

小九和弦

Cm11

小九和弦

完全十一度

例2 以G為根音，G、B♭、D、F、A構成小九和弦，G到C是完全十一度，組成一個Gm11。

Gm9 + G－C = Gm11

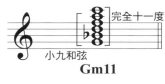 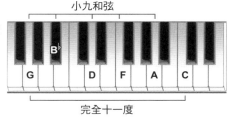

完全十一度

小九和弦

Gm11

小九和弦

完全十一度

比較 右方三個十一和弦差別在於下方的「九和弦」屬性。

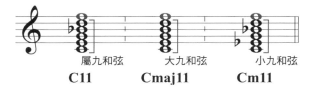

屬九和弦 大九和弦 小九和弦

C11 Cmaj11 Cm11

十三和弦 (Thirteen Chord)

一個十一和弦往上再加上一個「十三音」，會構成一個「十三和弦」。先找到和根音形成「六度」的六音，再將它提高八度，就是十三音。十三和弦有三種：「屬十三和弦」、「大十三和弦」以及「小十三和弦」。

1.【屬十三和弦 (Dominant Thirteen)】

在「屬十一和弦」上加一個「十三音」，構成一個屬十三和弦，寫法上直接在和弦旁加上「13」。

組合公式　屬十一和弦　＋　大十三度　＝　屬十三和弦

例1 以C為根音，C、E、G、B♭、D、F形成屬十一和弦，C到A是大十三度，構成C13。

C11 + C－A = C11

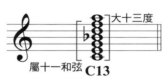
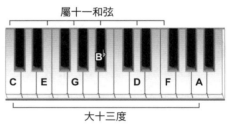

例2 以D為根音，D、F♯、A、C、E、G構成屬十一和弦，D到B是大十三度，組成D13。

D11 + D－B = D13

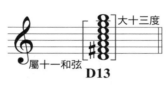
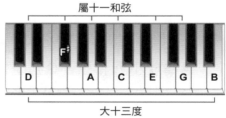

2.【大十三和弦 (Major Thirteen)】

在「大十一和弦」的上方加一個「十三音」構成一個「大十三和弦」，常用「maj13」來表示。

組合公式　大十一和弦　＋　大十三度　＝　大十三和弦

例1 以C為根音，C、E、G、B、D、F形成大十一和弦，C到A是大十三度，構成Cmaj13。

Cmaj11 + C－A = Cmaj13

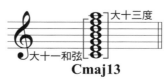
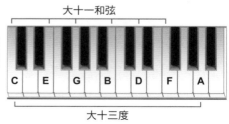

例2 以D為根音，D、F♭、A、C♯、E、G構成一個大十一和弦，D到B是大十三度，兩者組成一個Dmaj13。

Dmaj11 + D－B = Dmaj13

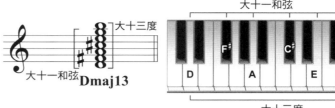

3.【小十三和弦（Minor Thirteen）】

在「小十一和弦」的上方加一個「十三音」構成一個「小十三和弦」，常用「m13」來表示。

組合公式 小十一和弦 ＋ 大十三度 ＝ 小十三和弦

例1 以C為根音，C、E♭、G、B♭、D、F構成一個小十一和弦，C到A是大十三度，兩者構成一個Cm13。

Cm11 + C－A = Cm11

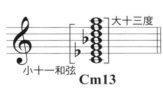

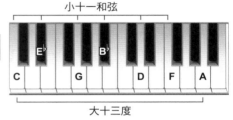

例2 以D為根音，D、F、A、C、E、G構成一個小十一和弦，D到B是大十三度，兩者組成一個Dm13。

Dm11 + D－B = Dm13

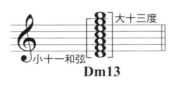

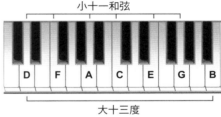

比較 右方三個十三和弦的差別在於下方的「十一和弦」。

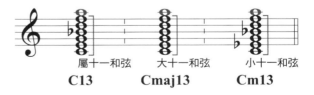

屬十一和弦　　　大十一和弦　　　小十一和弦
C13　　　Cmaj13　　　Cm13

變化和弦（Altered Chord）

　　嚴格來說，變化和弦不算是一種和弦，而是在既有和弦內將音做改變，被改變的音稱作變化音（Altered Tone）。常見有「7+9」、「7-9」……等。

　　以C為根音，在和弦標記上看到「C7-9」，代表在C7上加九音，並將九音要降下半音：

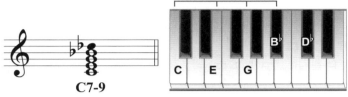

C7-9

　　如果是看到「C7+9」，則代表C7上加一個九音，並將九音要升高半音：

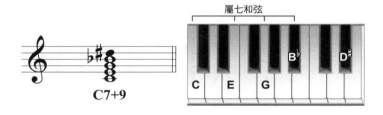

C7+9

　　上述只是兩種較常見到的變化音，其他還有很多種，例如「9+5」、「9-5」、「+13」……等，只需要記住「+」記號代表音要升高半音、「-」記號代表音要降低半音；在加減記號後的則是要變化的音。

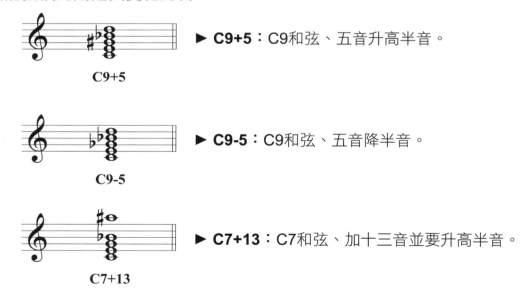

C9+5　　► **C9+5**：C9和弦、五音升高半音。

C9-5　　► **C9-5**：C9和弦、五音降半音。

C7+13　　► **C7+13**：C7和弦、加十三音並要升高半音。

08 和弦應用

在熟悉各式和弦的組成之後，該如何應用它們，特別是在演奏的時候就成了另一個重要的課題。

1.【和弦進行】

在一調性上建立有明確目標的和弦變化，稱之為和弦進行。和弦進行時，為了能讓演奏更為順暢，可以用幾種方式讓和弦在進行變換的時候不會感到不自然。

▶ 共同音保留：

在鋼琴的演奏上，通常以右手彈奏完整和弦、左手彈奏和弦的最低音，因此和弦進行的自然與否會落在右手上。為了順暢地進行和弦變化，如果兩個和弦有相同的音，則會保留下來，例如：C和弦跟F和弦兩者都有C音，在演奏時，就會保留C在同樣音高位置。

▶ 級進：

除了共同音要保留，其它的音以級進的方式進行，意指音往上或往下二度彈奏。超過二度以上的進行都是大跳。因為在音樂上，大跳會讓音樂的行進變得突兀、不自然，演奏上也不順暢，因此若需要大跳，以不超過三度為原則。三度跳進後，需要反向級進，舒緩音樂的突兀感。特別注意和弦的七音或是特殊音（例如：九和弦的九音），都是要往下級進解決；而如果和弦內有導音，則要往上級進解決，讓音樂有結束感。

以常見的 Ⅰ－Ⅳ－Ⅴ－Ⅰ 進行舉例：

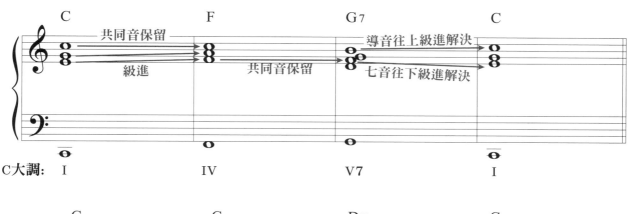

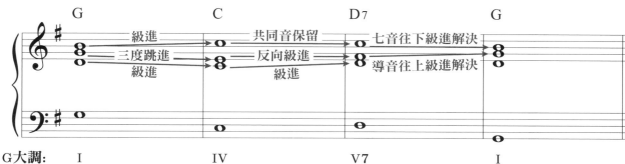

2.【代理和弦】

在一調性上建立有明確目標的和弦變化,稱之為和弦進行。和弦進行時,為了能讓演奏更為順暢,可以用幾種方式讓和弦在進行變換的時候不會感到不自然。

▶ 和弦的延伸:

當同一個和弦行進時間較長,難免會讓人覺得無聊,這時可以利用級數來代替。因為替代的級數和弦與原本的級數和弦有共同音,所以也可以把替代的級數看作原本和弦的延伸。

I級和弦可用VI、III級替代,VI級、III級可看作I級和弦的延伸;IV級和弦可用II級替代,II級可看作IV級和弦的延伸;V級和弦可用VII替代,VII級可看作V級和弦的延伸。

例1 用C大調vi級和弦(Am)替代I級和弦(C),兩者有共同音。

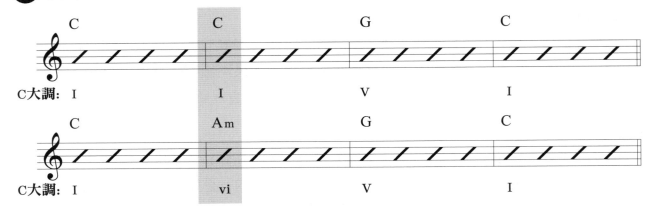

例2 用C大調ii級和弦(Dm)替代IV級和弦(F),兩者有共同音。

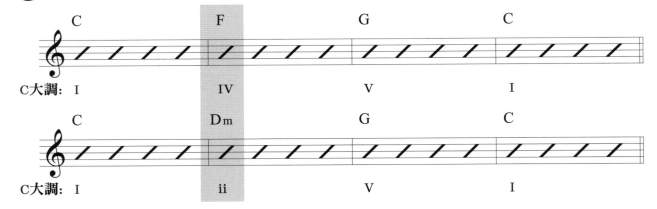

例3 用C大調 vii 級和弦（Bdim）替代V級和弦（G），兩者有共同音。

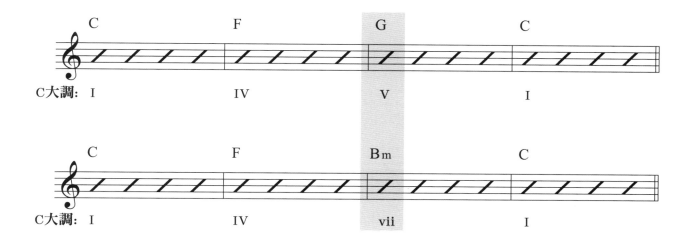

► **借用和弦：**

在與旋律不衝突的情況下，可以利用平行大小調內的和弦來作替代。

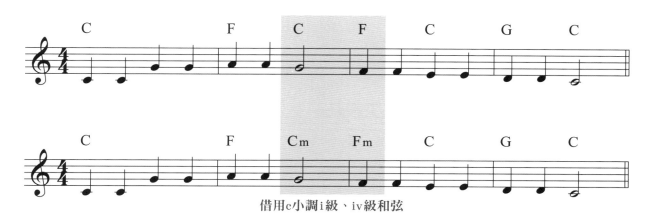

借用c小調 i 級、iv 級和弦

► **七和弦代用：**

可以使用原和弦的大七或是屬七和弦來代用。

例1 C和弦可用Cmaj7和C7來代用。

使用原和弦的Ⅵ級七和弦或Ⅲ級七和弦來代用。例如：F和弦的Ⅵ級是D，其七和弦是Dm7，用Dm7代替F。

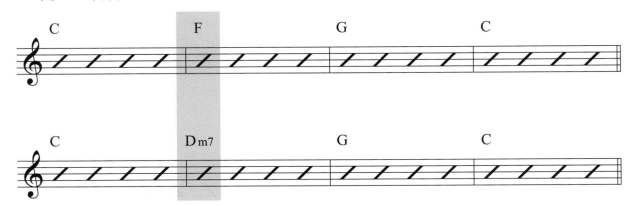

▶ 降二代五：

從屬七和弦上找一個增四度或減五度，用其根音組成的屬七和弦來代替原本的屬七和弦。

例1 G的減五度音程是D♭，以D♭為根音做一個屬七和弦D♭7，代替G7。

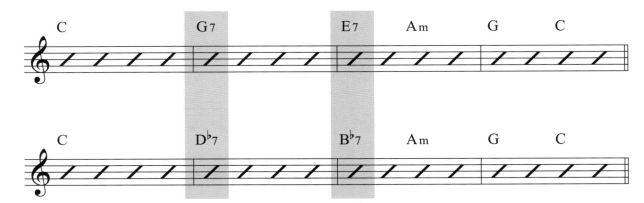

3.【五度圈】

和弦的進行掌握了共同音與級進的觀念之後，我們進一步用五度圈的角度來看和弦的進行。

在五度圈上可以向左向右任意的跳過一個位置、兩個位置……，來作和弦進行，以下以 Ⅰ＝C當起始和弦。

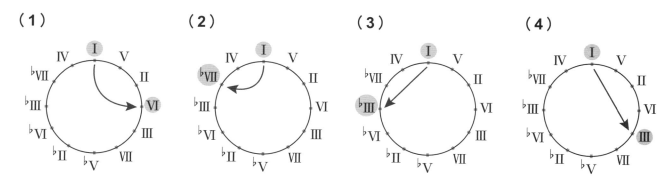

幾個經典和弦進行範例： **S**：Start／起始　　**E**：End／終止

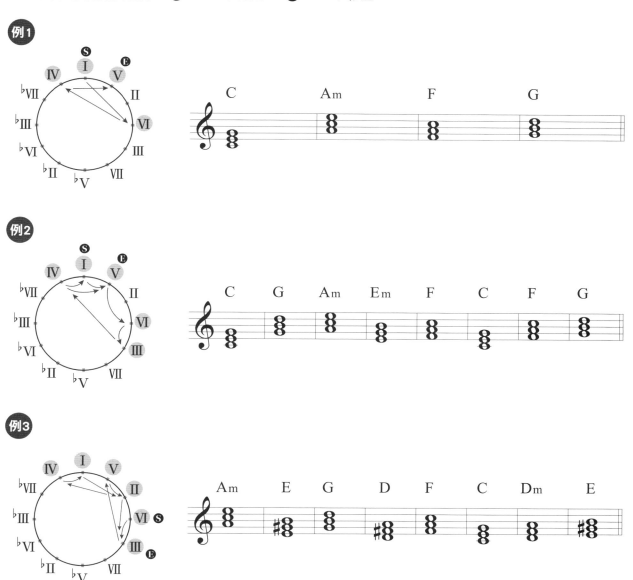

在逆時針的五度圈上，也可以形成和弦進行。這是經典的 II － V － I 和弦進行。以下以 I ＝C作為起始調性。

幾個經典和弦進行範例： **S**：Start／起始　　**E**：End／終止

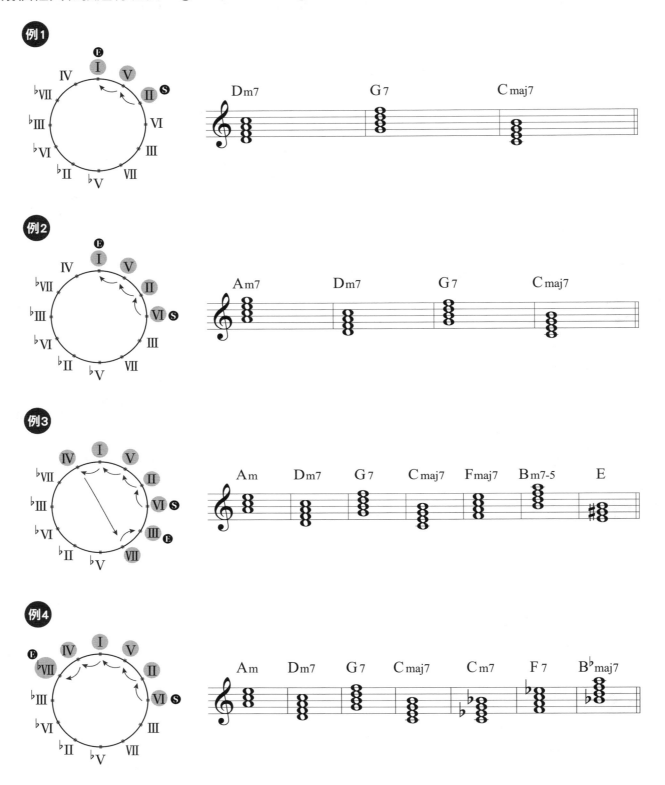

write here
課後筆記～

常用和弦表

名稱	英文	組合	範例（以C為根音）
■ 三和弦			
大三和弦	Major	大三度+完全五度	C = C,E,G
小三和弦	Minor	小三度+完全五度	Cm = C,E♭,G
增三和弦	Augmented	大三度+增五度	C+ = C,E,G♯
減三和弦	Diminished	小三度+減五度	Cdim = C,E♭,G♭
■ 七和弦			
大七和弦	Major Seventh	大三和弦+大七度	Cmaj7 = C,E,G,B
小七和弦	Minor Seventh	小三和弦+小七度	Cm7 = C,E♭,G,B♭
屬七和弦	Dominant Seventh	大三和弦+小七度	C7 = C,E,G,B♭
半減七和弦	Half-diminished Seventh	減三和弦+小七度	Cm7-5 = C,E♭,G♭,B♭
減七和弦	Diminished Seventh	減三和弦+減七度	Cdim7 = C,E♭,G♭,B♭♭
小三大七和弦	Minor Major Seventh	小三和弦+大七度	CmM7 = C,E♭,G,B
增七和弦	Augmented Seventh	增三和弦+小七度	C+7 = C,E,G♯,B♭
增三大七和弦	Augmented Major Seventh	增三和弦+大七度	Cmaj7(♯5) = C,E,G♯,B

名稱	英文	組合	範例（以C為根音）

■ 六和弦

名稱	英文	組合	範例（以C為根音）
大六和弦	Major Sixth	大三和弦＋大六度	C6 = C,E,G,A
小六和弦	Minor Sixth	小三和弦＋大六度	Cm6 = C,E♭,G,A
加九和弦	Add Ninth	三和弦＋九度音	Cadd9 = C,E,G,D

■ 掛留和弦

名稱	英文	組合	範例（以C為根音）
掛留四和弦	Suspended Fourth	三和弦（省略三音）＋完全四度	Csus4 = C,F,G
屬七掛留四和弦	Dominant Seventh Suspended	屬七和弦（省略三音）＋完全四度	C7sus4 = C,F,G,B♭
掛留二和弦	Suspended Second	三和弦（省略三音）＋大二度	Csus2 = C,D,G

■ 延伸和弦

名稱	英文	組合	範例（以C為根音）
屬九和弦	Dominant Ninth	屬七和弦＋大九度	C9 = C,E,G,B♭,D
大九和弦	Major Ninth	大七和弦＋大九度	Cmaj9 = C,E,G,B,D
小九和弦	Minor Ninth	小七和弦＋大九度	Cm9 = C,E♭,G,B♭,D
屬十一和弦	Dominant Eleven	屬九和弦＋完全十一度	C11 = C,E,G,B♭,D,F
大十一和弦	Major Eleven	大九和弦＋完全十一度	Cmaj11 = C,E,G,B,D,F
小十一和弦	Minor Eleven	小九和弦＋完全十一度	Cm11 = C,E♭,G,B♭,D,F
屬十三和弦	Dominant Thirteen	屬十一和弦＋大十三度	C13 = C,E,G,B♭,D,F,A
大十三和弦	Major Thirteen	大十一和弦＋大十三度	Cmaj13 = C,E,G,B,D,F,A
小十三和弦	Minor Thirteen	小十一和弦＋大十三度	Cm13 = C,E♭,G,B♭,D,F,A

C

C
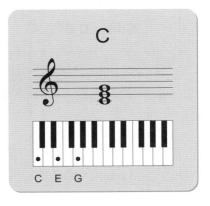
C E G

Cm
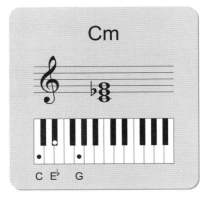
C E♭ G

C+
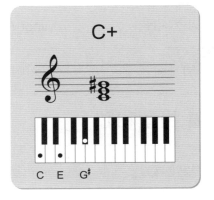
C E G♯

Cdim
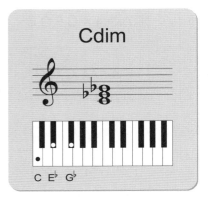
C E♭ G♭

Cmaj7
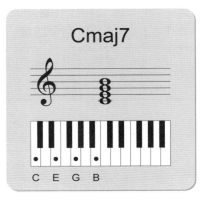
C E G B

Cm7
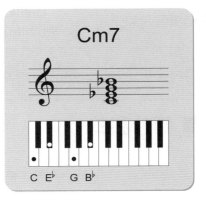
C E♭ G B♭

C7
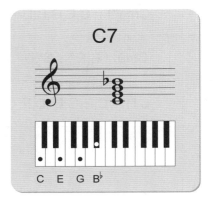
C E G B♭

Cm7-5
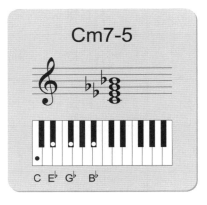
C E♭ G♭ B♭

Cdim7
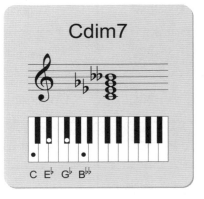
C E♭ G♭ B♭♭

CmM7
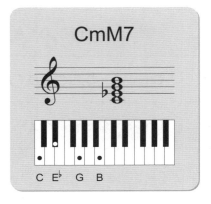
C E♭ G B

C+7
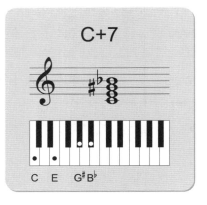
C E G♯ B♭

Cmaj7(♯5)
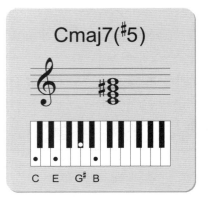
C E G♯ B

C6
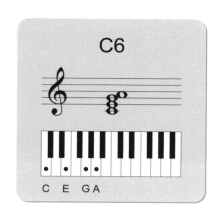
C E G A

Cm6
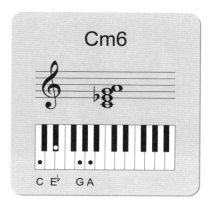
C E♭ G A

Cadd9
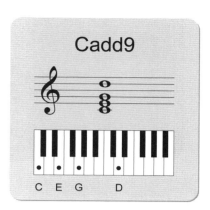
C E G D

Csus4
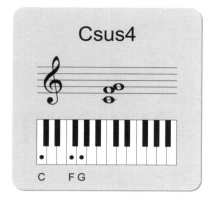
C F G

C7sus4
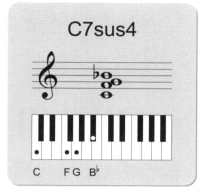
C F G B♭

Csus2
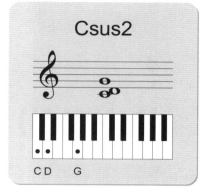
C D G

Cmaj9
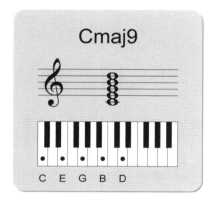
C E G B D

Cm9
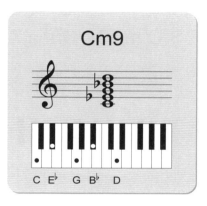
C E♭ G B♭ D

C9
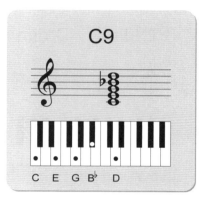
C E G B♭ D

Cmaj11
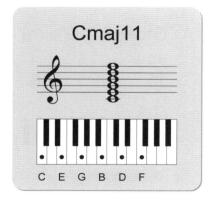
C E G B D F

Cm11
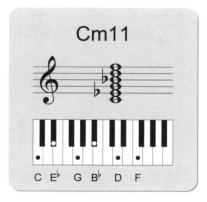
C E♭ G B♭ D F

C11
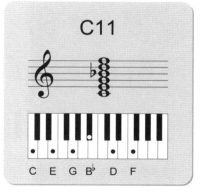
C E G B♭ D F

Cmaj13
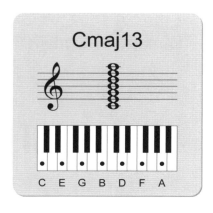
C E G B D F A

Cm13
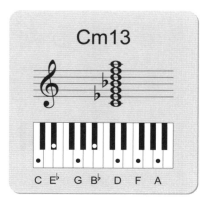
C E♭ G B♭ D F A

C13
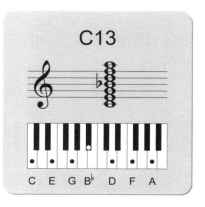
C E G B♭ D F A

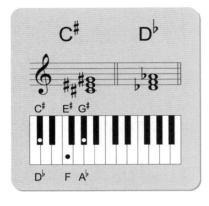

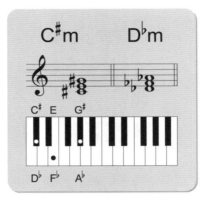

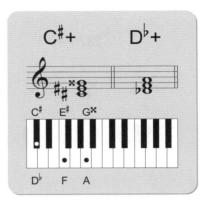

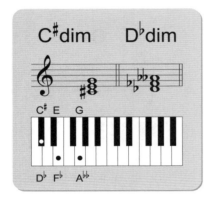

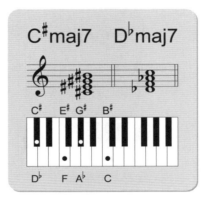

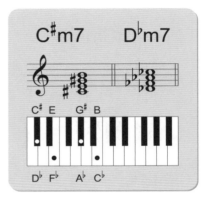

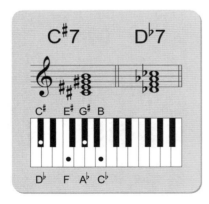

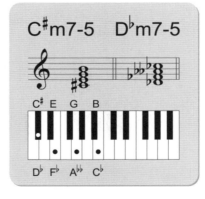

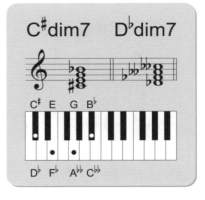

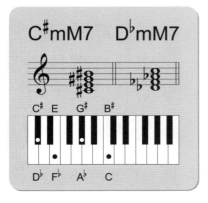

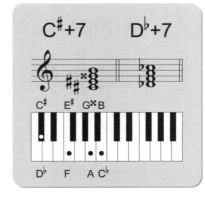

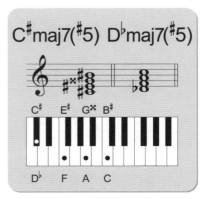

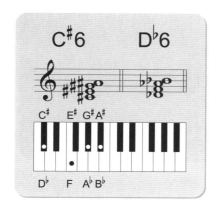

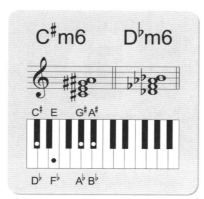

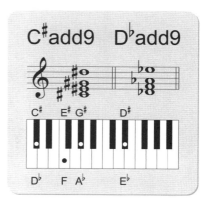

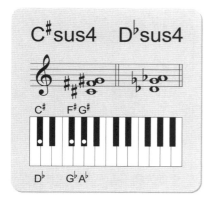

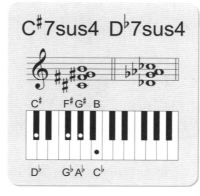

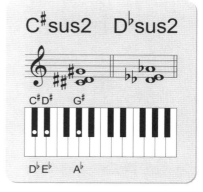

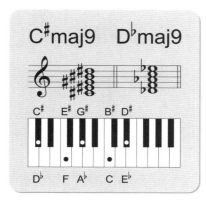

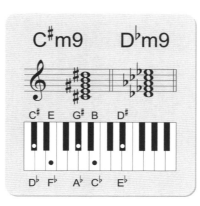

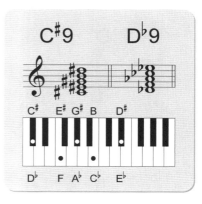

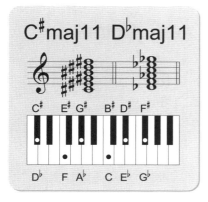

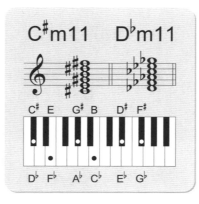

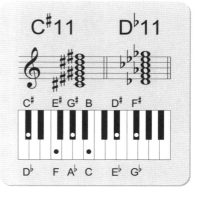

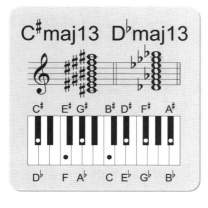

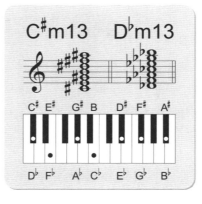

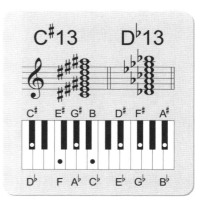

D

D
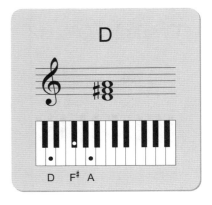
D F♯ A

Dm
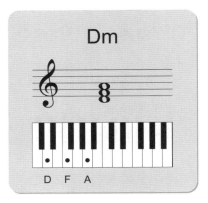
D F A

D+
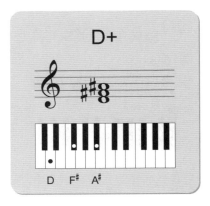
D F♯ A♯

D°
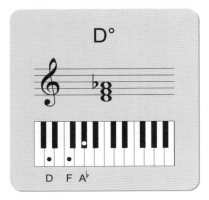
D F A♭

Dmaj7
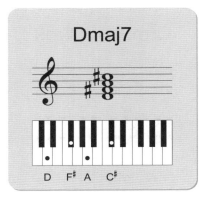
D F♯ A C♯

Dm7
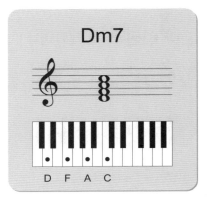
D F A C

D7
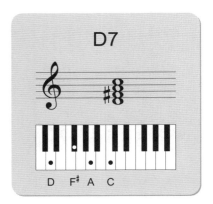
D F♯ A C

Dm7-5
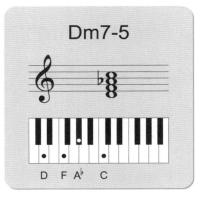
D F A♭ C

Ddim7
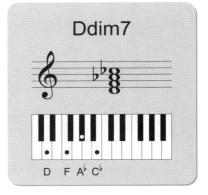
D F A♭ C♭

DmM7
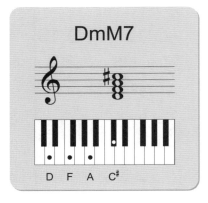
D F A C♯

D+7
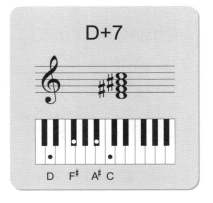
D F♯ A♯ C

Dmaj7(♯5)
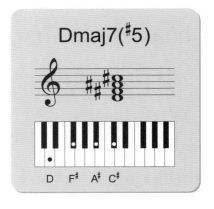
D F♯ A♯ C♯

D6
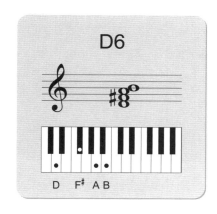
D F# A B

Dm6
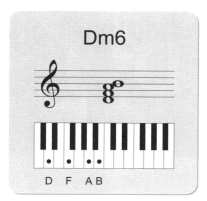
D F A B

Dadd9
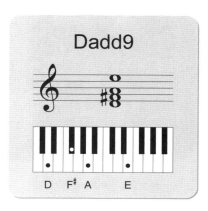
D F# A E

Dsus4
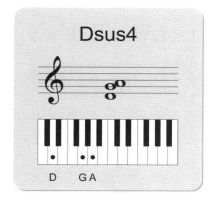
D G A

D7sus4
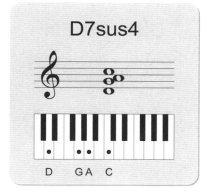
D G A C

Dsus2
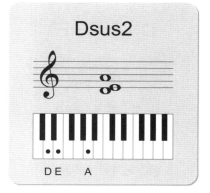
D E A

Dmaj9
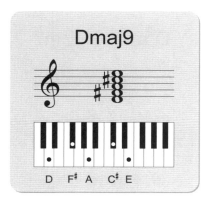
D F# A C# E

Dm9
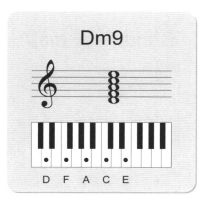
D F A C E

D9
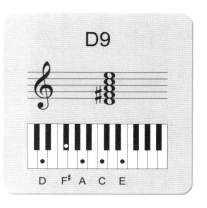
D F# A C E

Dmaj11
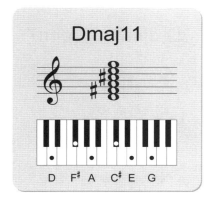
D F# A C# E G

Dm11
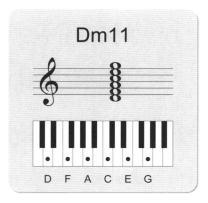
D F A C E G

D11
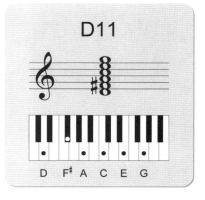
D F# A C E G

Dmaj13
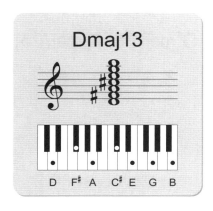
D F# A C# E G B

Dm13
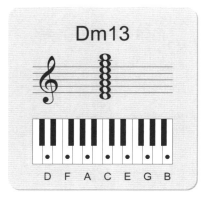
D F A C E G B

D13
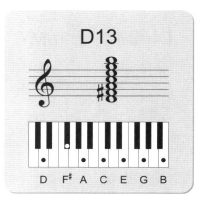
D F# A C E G B

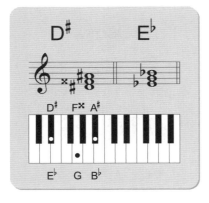

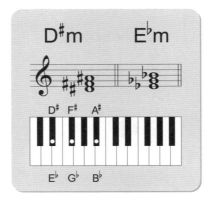

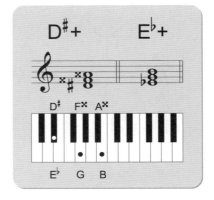

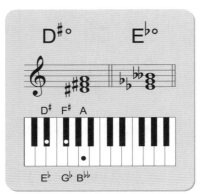

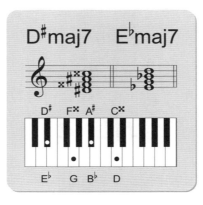

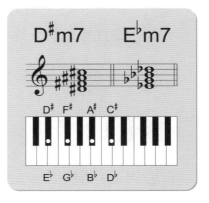

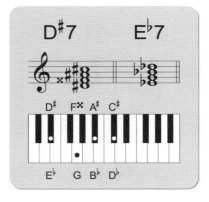

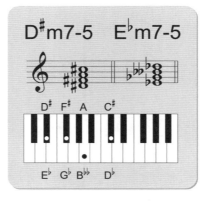

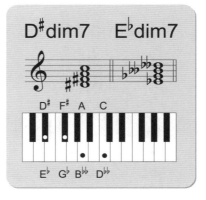

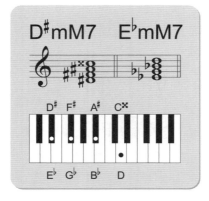

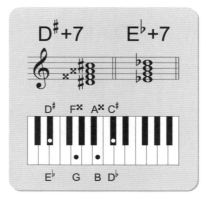

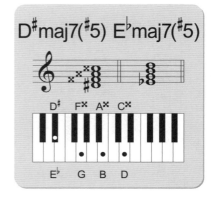

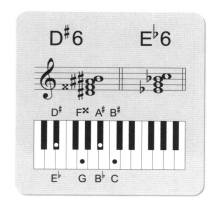 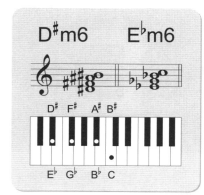 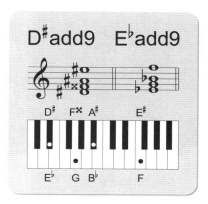

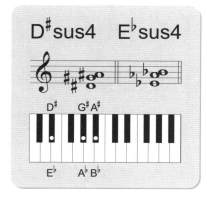 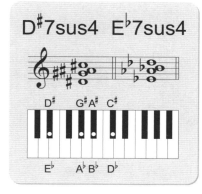 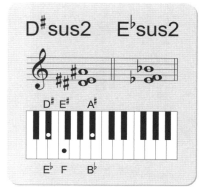

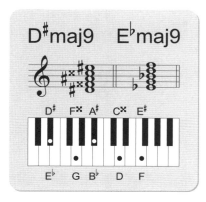 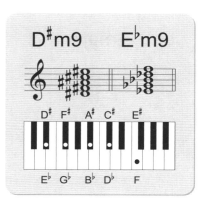 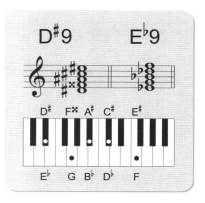

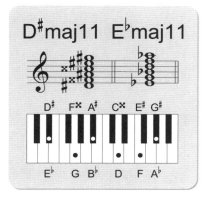 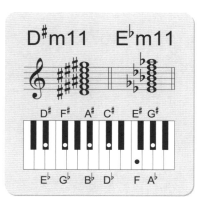 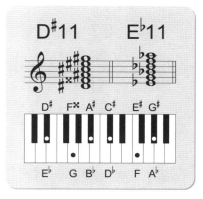

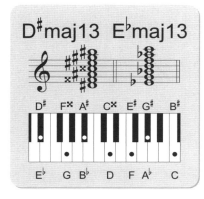 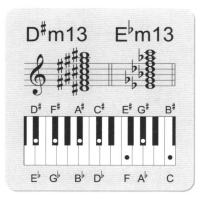 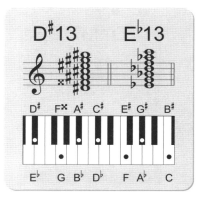

E

E

E G# B

Em
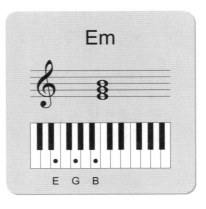
E G B

E+
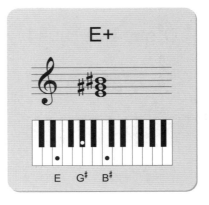
E G# B#

E°
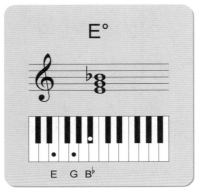
E G B♭

Emaj7
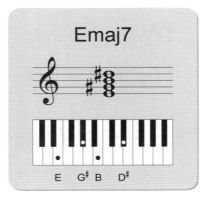
E G# B D#

Em7
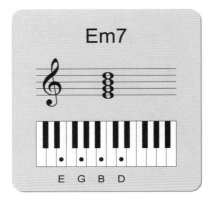
E G B D

E7
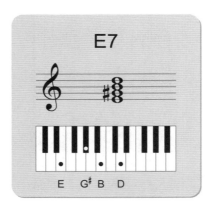
E G# B D

Em7-5
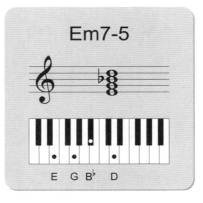
E G B♭ D

Edim7
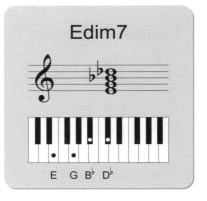
E G B♭ D♭

EmM7
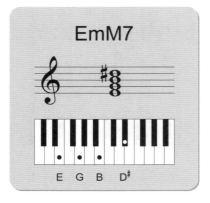
E G B D#

E+7
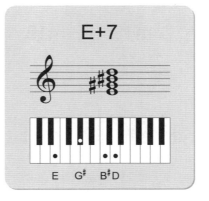
E G# B# D

Emaj7(#5)
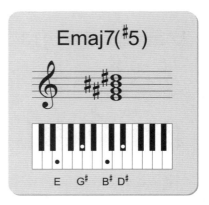
E G# B# D#

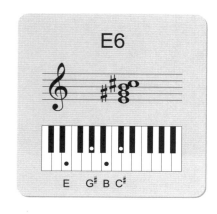

E6

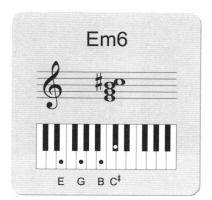

Em6

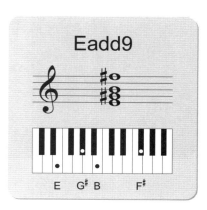

Eadd9

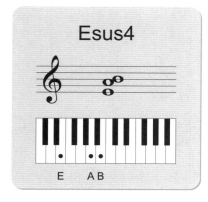

Esus4

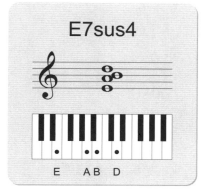

E7sus4

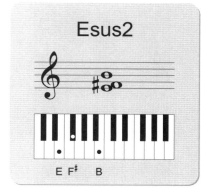

Esus2

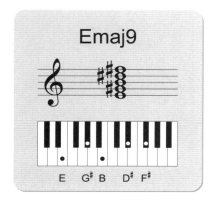

Emaj9

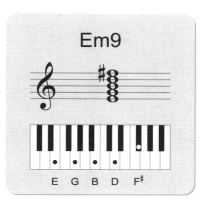

Em9

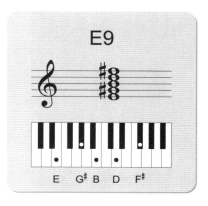

E9

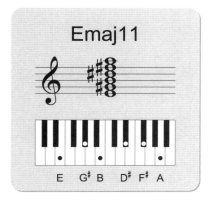

Emaj11

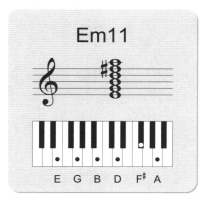

Em11

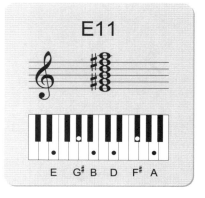

E11

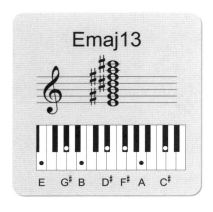

Emaj13

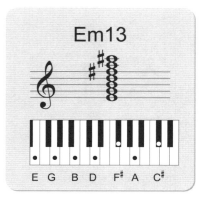

Em13

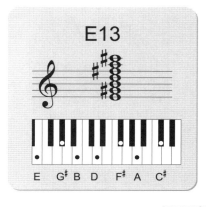

E13

F

F
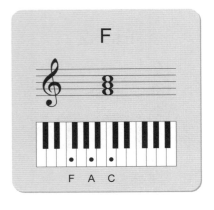
F A C

Fm
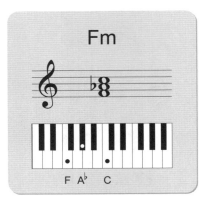
F A♭ C

F+
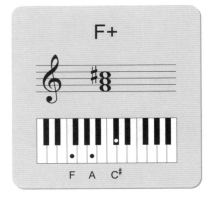
F A C♯

F°
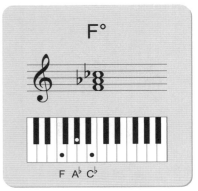
F A♭ C♭

Fmaj7
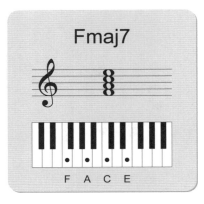
F A C E

Fm7
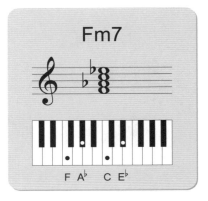
F A♭ C E♭

F7
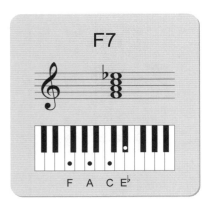
F A C E♭

Fm7-5
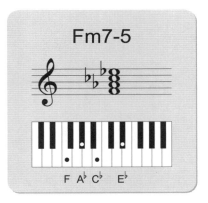
F A♭ C♭ E♭

Fdim7
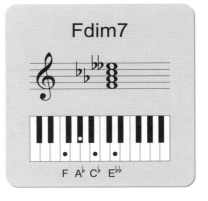
F A♭ C♭ E♭♭

FmM7
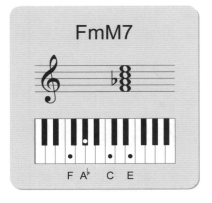
F A♭ C E

F+7
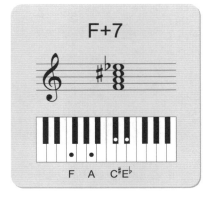
F A C♯ E♭

Fmaj7(♯5)
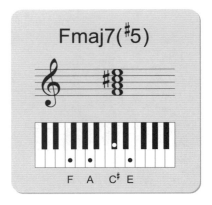
F A C♯ E

F6
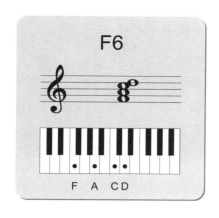
F A C D

Fm6
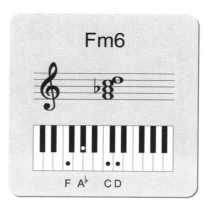
F A♭ C D

Fadd9
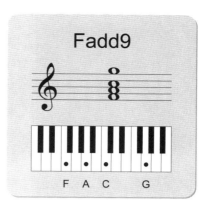
F A C G

Fsus4
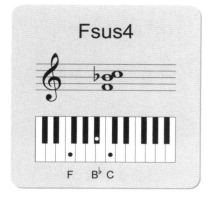
F B♭ C

F7sus4
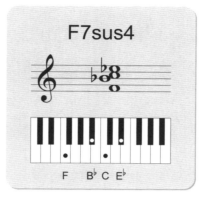
F B♭ C E♭

Fsus2
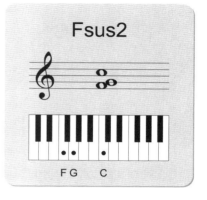
F G C

Fmaj9
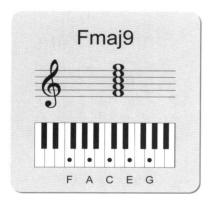
F A C E G

Fm9
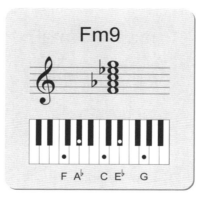
F A♭ C E♭ G

F9
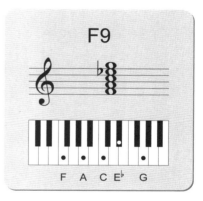
F A C E♭ G

Fmaj11
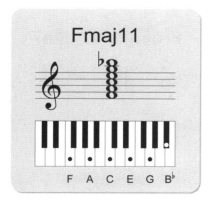
F A C E G B♭

Fm11
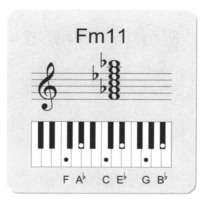
F A♭ C E♭ G B♭

F11
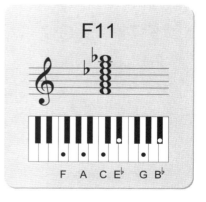
F A C E♭ G B♭

Fmaj13
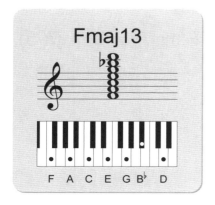
F A C E G B♭ D

Fm13
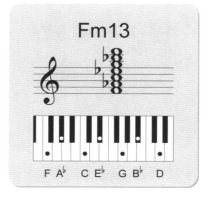
F A♭ C E♭ G B♭ D

F13
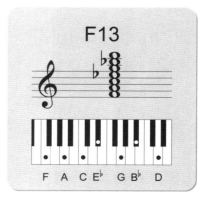
F A C E♭ G B♭ D

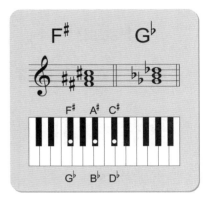

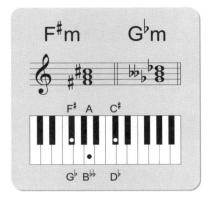

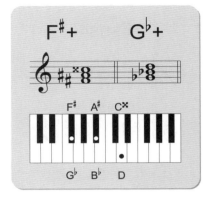

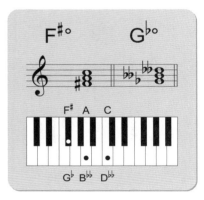

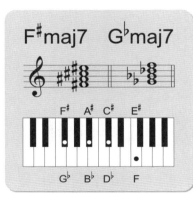

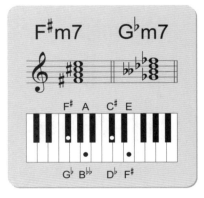

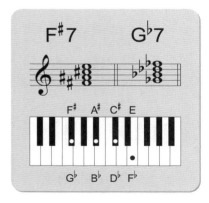

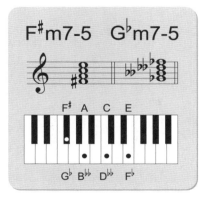

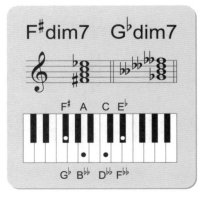

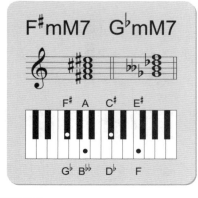

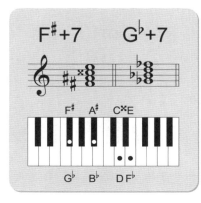

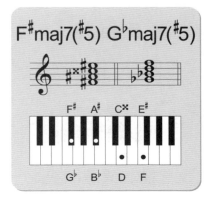

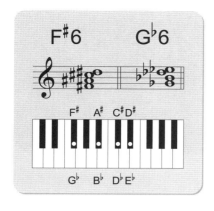

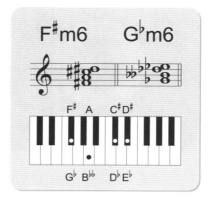

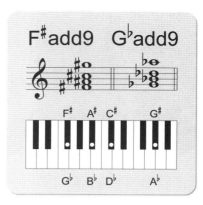

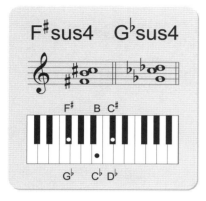

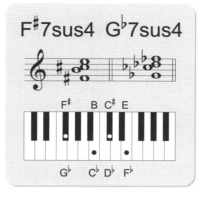

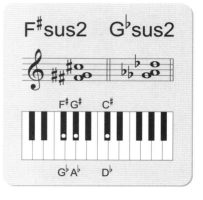

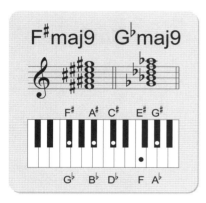

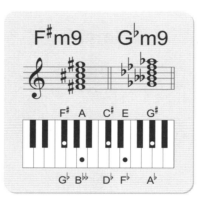

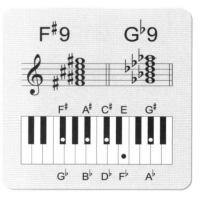

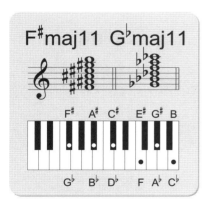

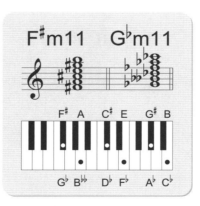

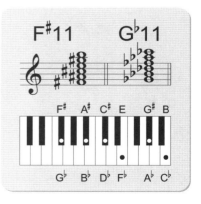

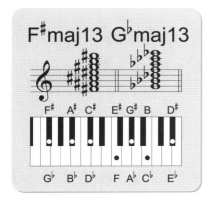

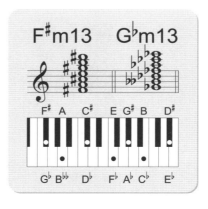

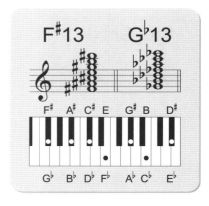

G

G
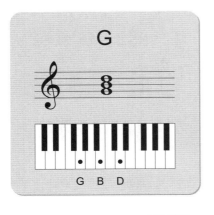
G B D

Gm
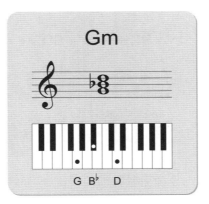
G B♭ D

G+
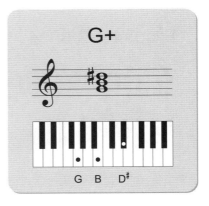
G B D#

G°
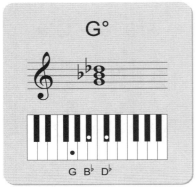
G B♭ D♭

Gmaj7
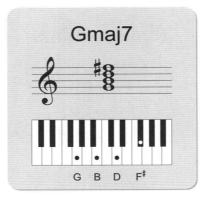
G B D F#

Gm7
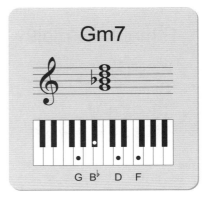
G B♭ D F

G7
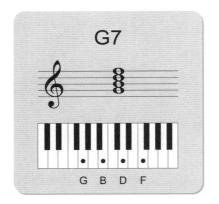
G B D F

Gm7-5
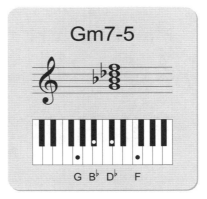
G B♭ D♭ F

Gdim7
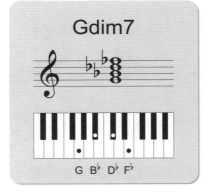
G B♭ D♭ F♭

GmM7
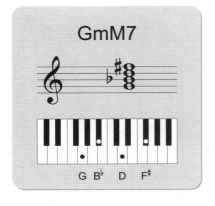
G B♭ D F#

G+7
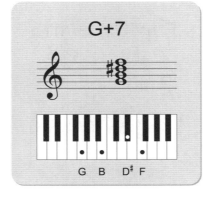
G B D# F

Gmaj7(#5)
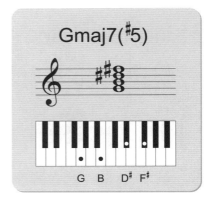
G B D# F#

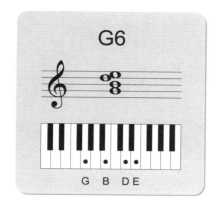

G6

G B DE

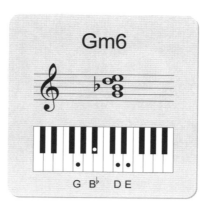

Gm6

G B♭ DE

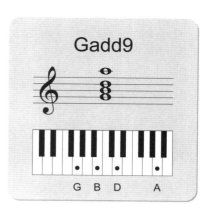

Gadd9

G B D A

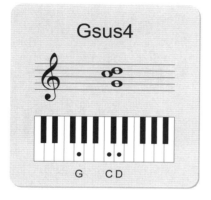

Gsus4

G CD

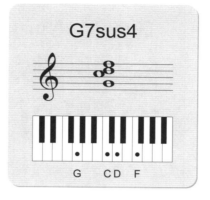

G7sus4

G CD F

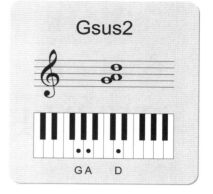

Gsus2

GA D

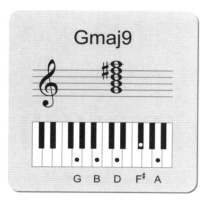

Gmaj9

G B D F♯ A

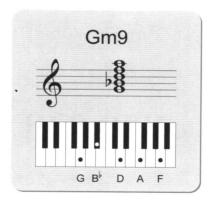

Gm9

G B♭ D A F

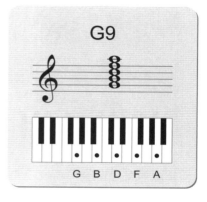

G9

G B D F A

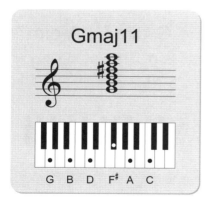

Gmaj11

G B D F♯ A C

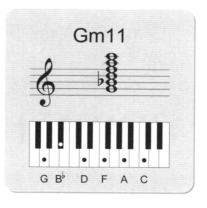

Gm11

G B♭ D F A C

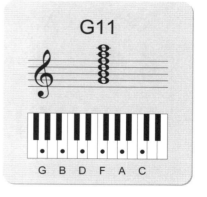

G11

G B D F A C

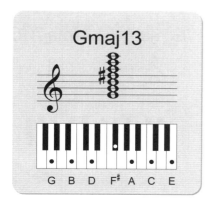

Gmaj13

G B D F♯ A C E

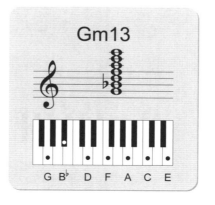

Gm13

G B♭ D F A C E

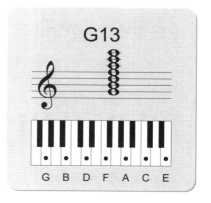

G13

G B D F A C E

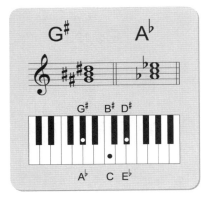

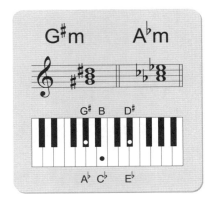

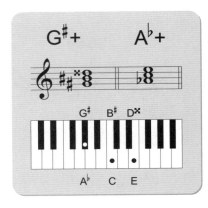

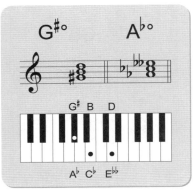

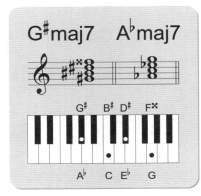

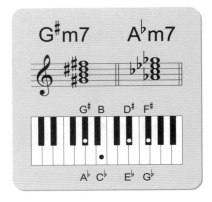

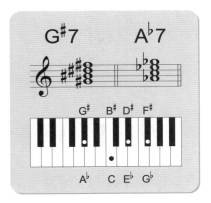

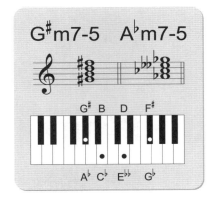

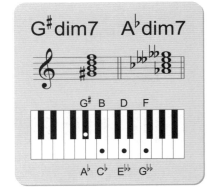

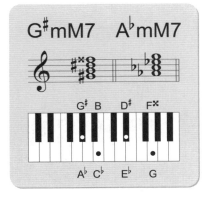

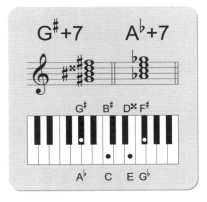

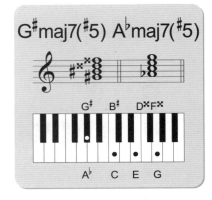

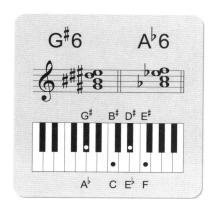

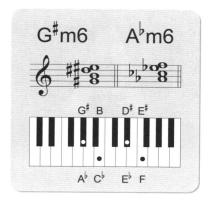

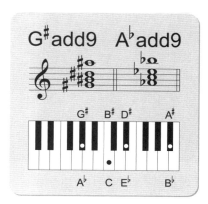

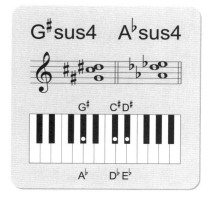

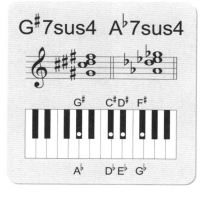

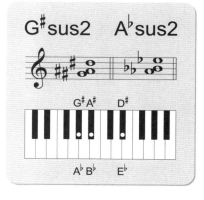

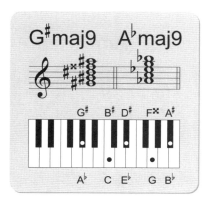

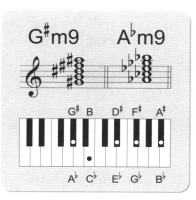

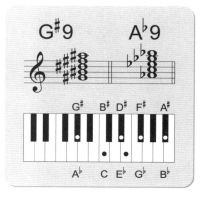

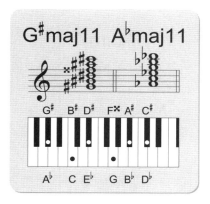

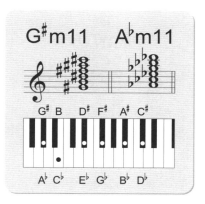

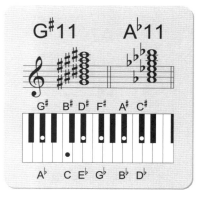

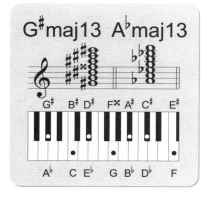

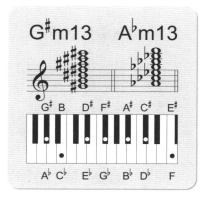

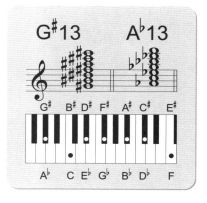

A

A
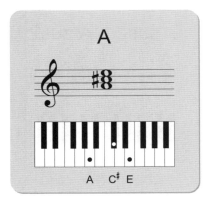
A C# E

Am
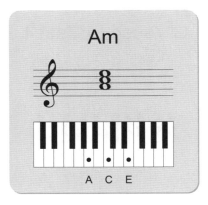
A C E

A+
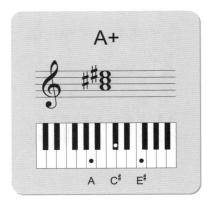
A C# E#

A°
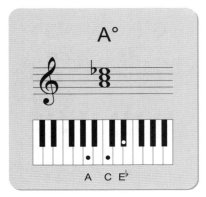
A C E♭

Amaj7
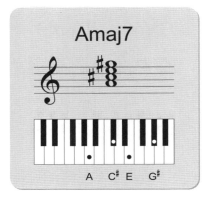
A C# E G#

Am7
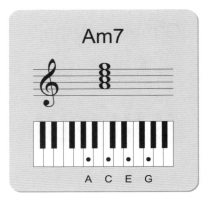
A C E G

A7
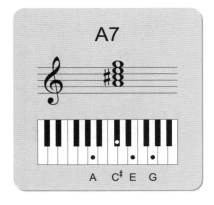
A C# E G

Am7-5
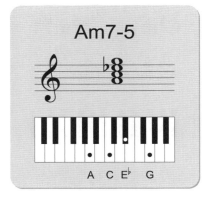
A C E♭ G

Adim7
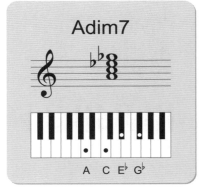
A C E♭ G♭

AmM7
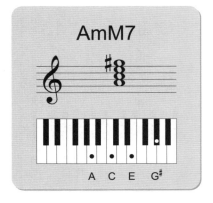
A C E G#

A+7
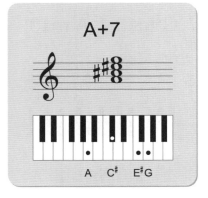
A C# E# G

Amaj7(#5)
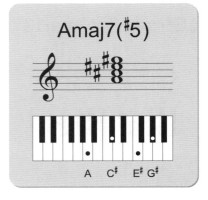
A C# E# G#

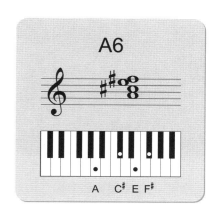

A6

A C# E F#

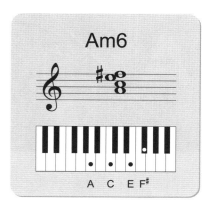

Am6

A C E F#

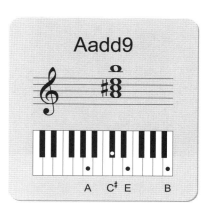

Aadd9

A C# E B

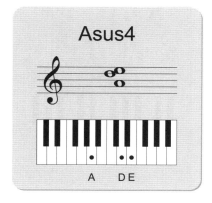

Asus4

A D E

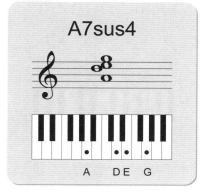

A7sus4

A D E G

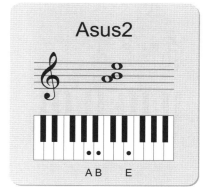

Asus2

A B E

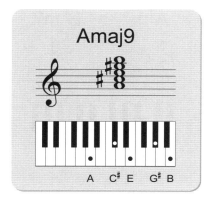

Amaj9

A C# E G# B

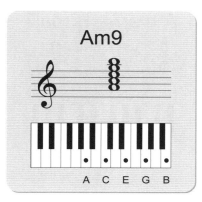

Am9

A C E G B

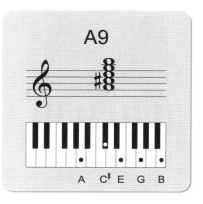

A9

A C# E G B

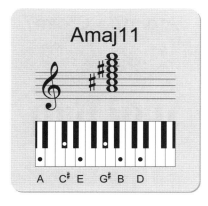

Amaj11

A C# E G# B D

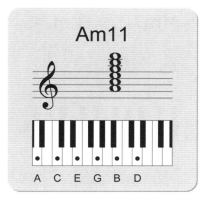

Am11

A C E G B D

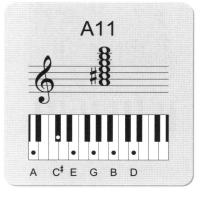

A11

A C# E G B D

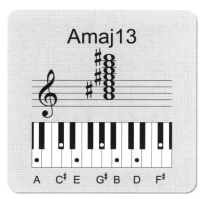

Amaj13

A C# E G# B D F#

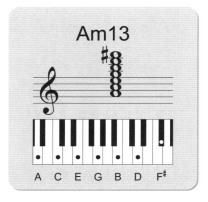

Am13

A C E G B D F#

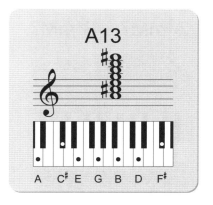

A13

A C# E G B D F#

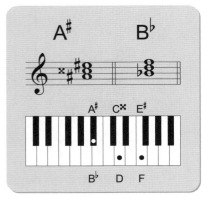

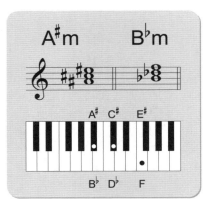

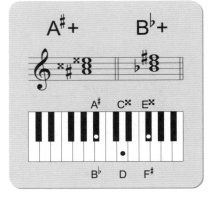

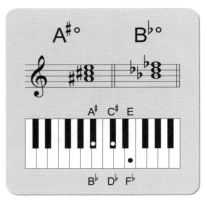

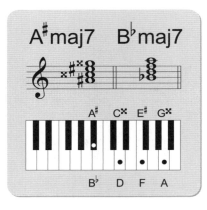

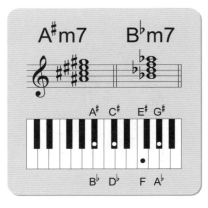

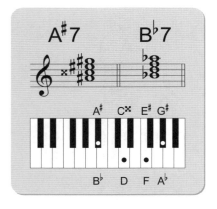

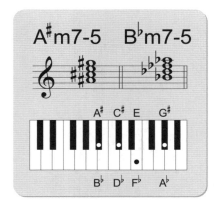

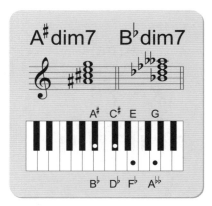

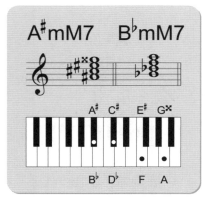

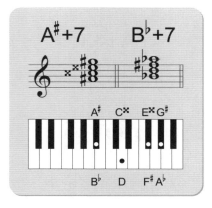

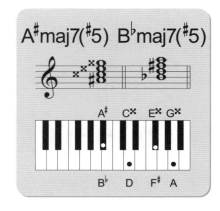

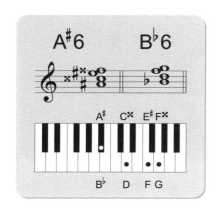

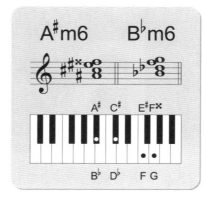

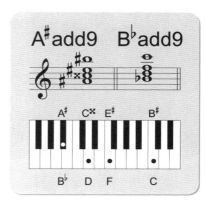

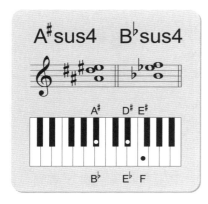

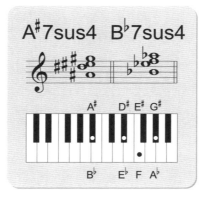

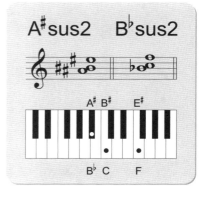

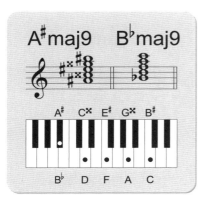

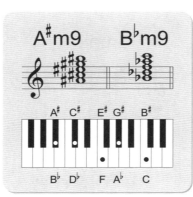

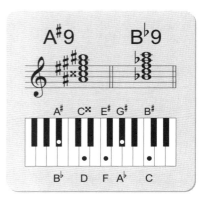

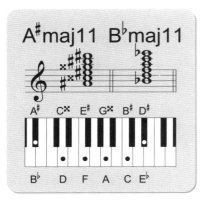

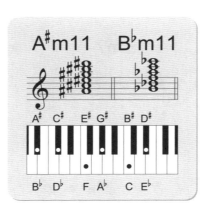

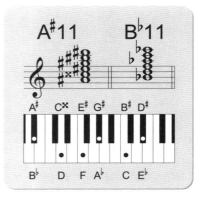

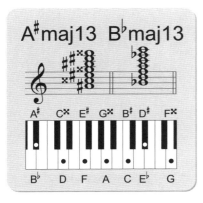

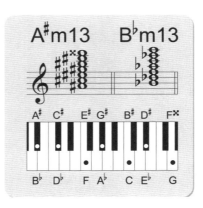

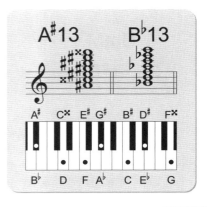

B

B

B D♯ F♯

Bm
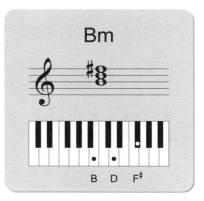
B D F♯

B+
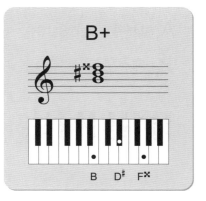
B D♯ F×

B°
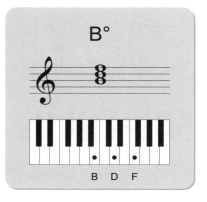
B D F

Bmaj7
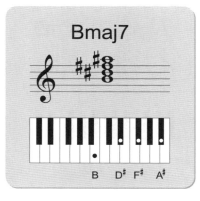
B D♯ F♯ A♯

Bm7
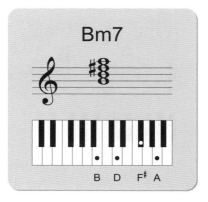
B D F♯ A

B7
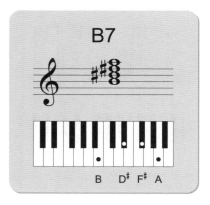
B D♯ F♯ A

Bm7-5
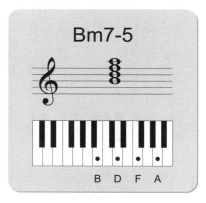
B D F A

Bdim7
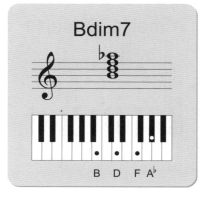
B D F A♭

BmM7
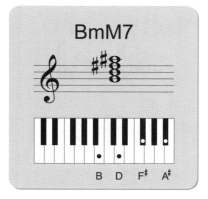
B D F♯ A♯

B+7
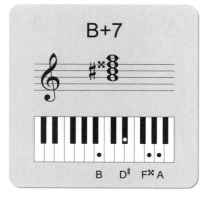
B D♯ F× A

Bmaj7(♯5)
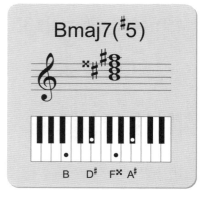
B D♯ F× A♯

B6
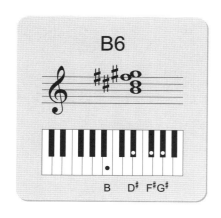
B D# F#G#

Bm6
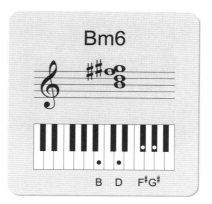
B D F#G#

Badd9
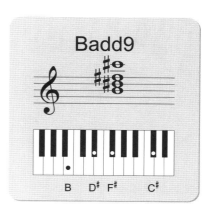
B D# F# C#

Bsus4
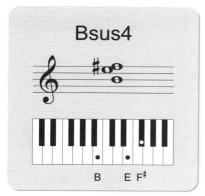
B E F#

B7sus4
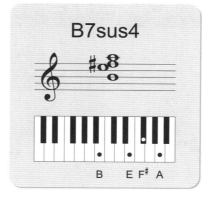
B E F# A

Bsus2
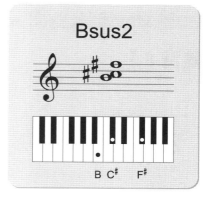
B C# F#

Bmaj9
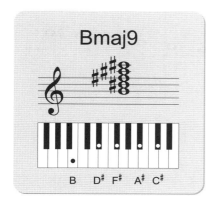
B D# F# A# C#

Bm9
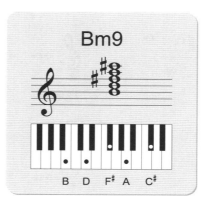
B D F# A C#

B9
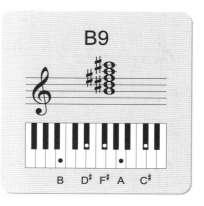
B D# F# A C#

Bmaj11
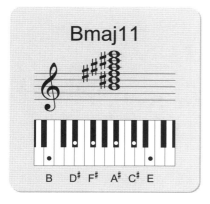
B D# F# A# C# E

Bm11
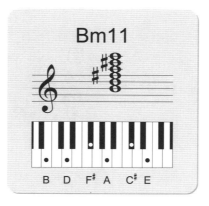
B D F# A C# E

B11
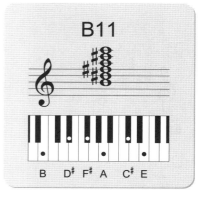
B D# F# A C# E

Bmaj13
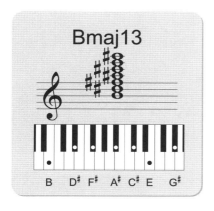
B D# F# A# C# E G#

Bm13
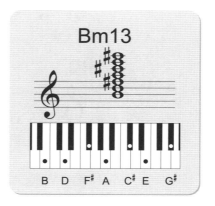
B D F# A C# E G#

B13
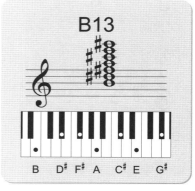
B D# F# A C# E G#

解答集

01 音階

【練習1】

A

1
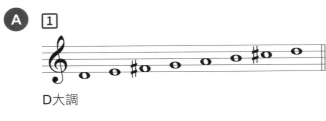
D大調

2
F大調

3
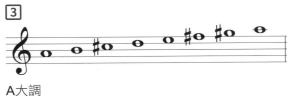
A大調

4
B♭大調

5
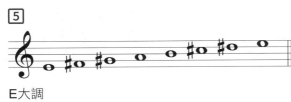
E大調

6
E♭大調

B

1
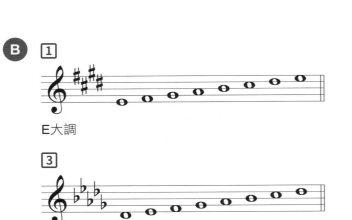
E大調

2
D大調

3
D♭大調

4
C大調

5
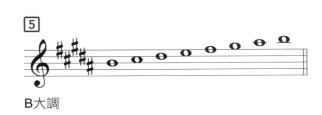
B大調

6
E♭大調

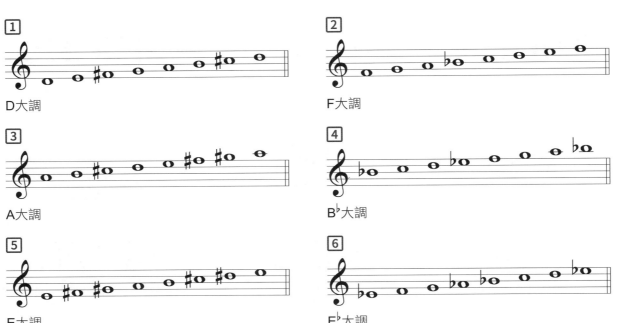
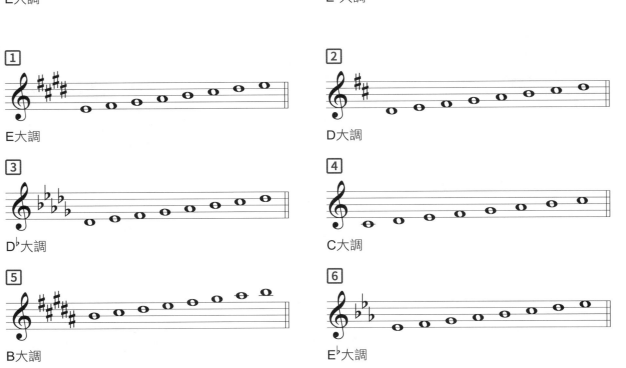

【練習2】

A

1
d小調自然小音階

2
e小調現代小音階

3
g小調曲調小音階(上行)

4
c小調和聲小音階

B

1
f#小調自然小音階

2
g小調和聲小音階

3
b小調和聲小音階

4
g#小調現代小音階

5
e小調曲調小音階(上下行)

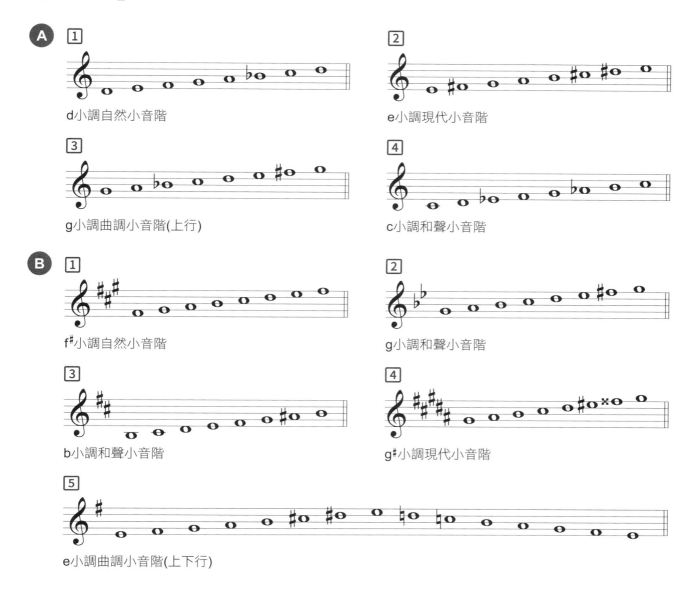

【練習3】

A

1
B♭大調 　　　　　　　　　　　g小調

2
A大調 　　　　　　　　　　　f#小調

3
b♭小調 　　　　　　　　　　　D♭大調

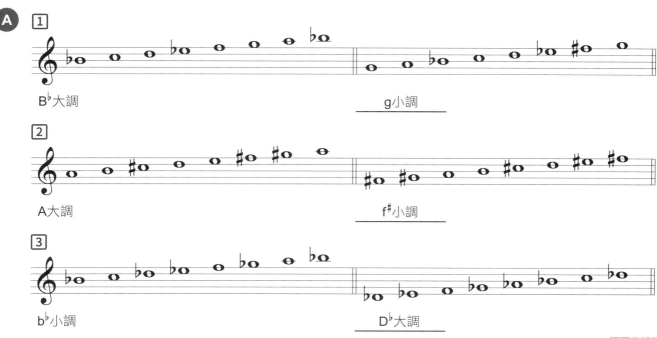

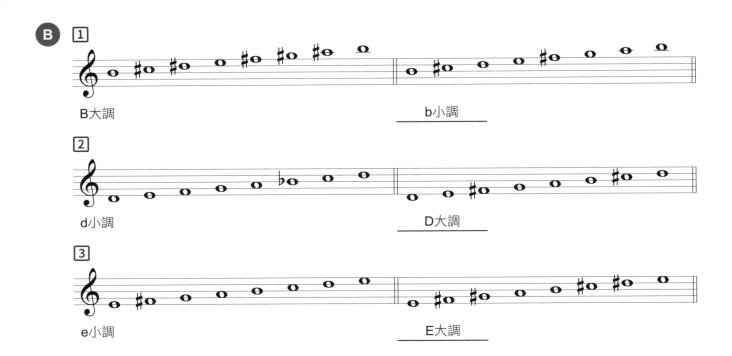

B 1

B大調　　　　　　　　　b小調

2

d小調　　　　　　　　　D大調

3

e小調　　　　　　　　　E大調

【練習4】

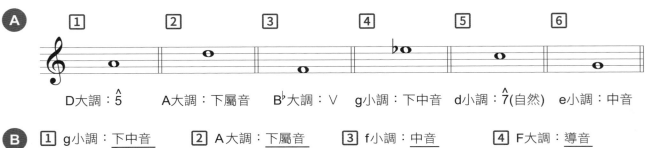

A 1　　2　　3　　4　　5　　6

D大調：$\hat{5}$　　A大調：下屬音　　B♭大調：V　　g小調：下中音　　d小調：$\hat{7}$(自然)　　e小調：中音

B 1 g小調：下中音　　2 A大調：下屬音　　3 f小調：中音　　4 F大調：導音
　　5 E大調：屬音　　6 d小調：下屬音

【練習5】

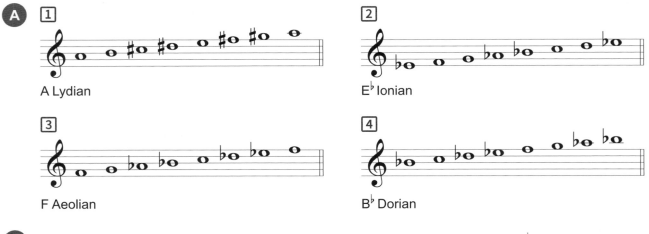

A 1　　　　　　　　　　　2

A Lydian　　　　　　　　　E♭ Ionian

3　　　　　　　　　　　4

F Aeolian　　　　　　　　B♭ Dorian

B 1 F Aeolian　　2 E Mixolydian　　3 C Lydian　　4 A♭ Ionian

【練習6】

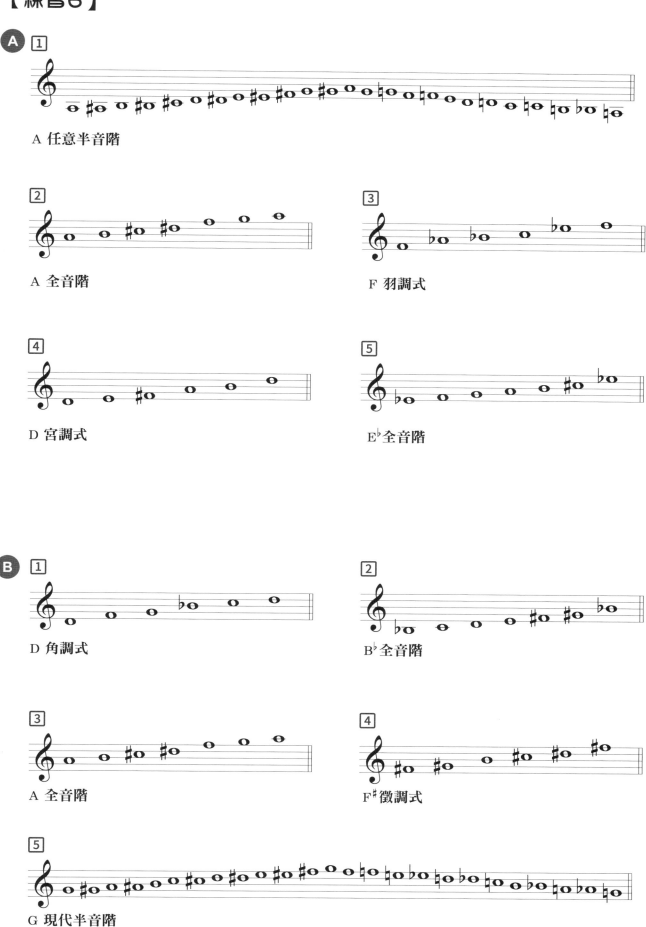

A ① A 任意半音階

② A 全音階

③ F 羽調式

④ D 宮調式

⑤ E♭ 全音階

B ① D 角調式

② B♭ 全音階

③ A 全音階

④ F♯ 徵調式

⑤ G 現代半音階

02 音程

【練習1】

A
1 三度 2 五度 3 六度 4 七度 5 三度

6 四度 7 二度 8 六度 9 二度 10 七度

B
1 五度 2 二度 3 三度 4 四度 5 七度

6 六度 7 四度 8 五度 9 一度 10 八度

【練習2】

A
1 小三度 2 小七度 3 完全一度 4 大六度 5 大二度

6 完全四度 7 完全四度 8 完全八度 9 大三度 10 小六度

B
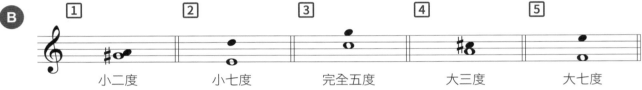

1 小二度 2 小七度 3 完全五度 4 大三度 5 大七度

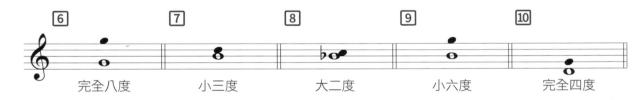

6 完全八度 7 小三度 8 大二度 9 小六度 10 完全四度

C
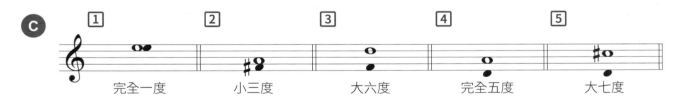

1 完全一度 2 小三度 3 大六度 4 完全五度 5 大七度

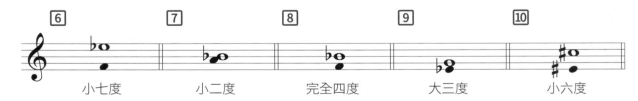

6 小七度 7 小二度 8 完全四度 9 大三度 10 小六度

【練習3】

A
1 完全五度 2 大三度 3 增四度 4 大七度 5 減五度

6 增二度 7 增五度 8 減四度 9 小六度 10 增三度

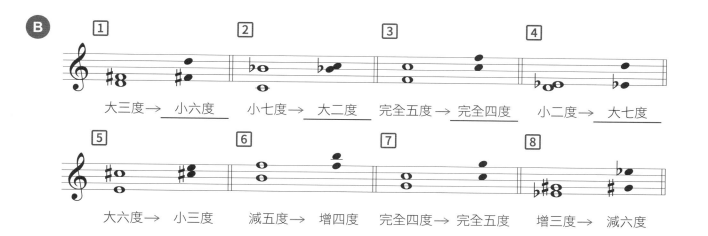

B

① 大三度 → 小六度　② 小七度 → 大二度　③ 完全五度 → 完全四度　④ 小二度 → 大七度

⑤ 大六度 → 小三度　⑥ 減五度 → 增四度　⑦ 完全四度 → 完全五度　⑧ 增三度 → 減六度

03 三和弦

【練習I】

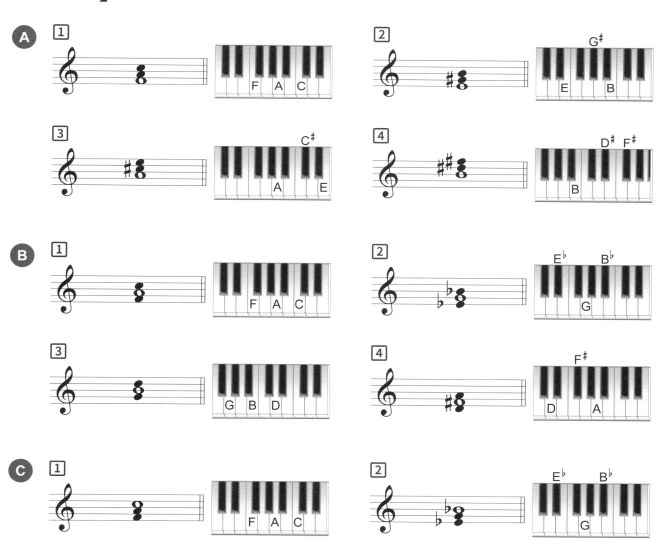

【練習2】

A

①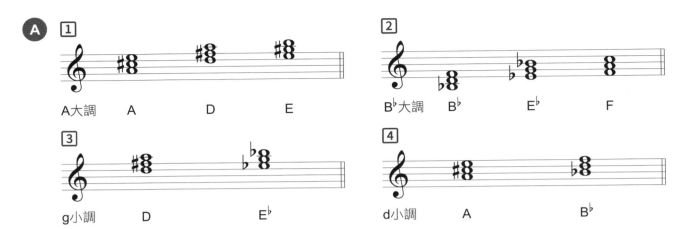

A大調　　　A　　　　　D　　　　　E

② B♭大調　　B♭　　　　E♭　　　　F

③ g小調　　　D　　　　　E♭

④ d小調　　　A　　　　　B♭

B

① G： G大調(I級)　　　D大調(IV級)　　　C大調(V級)　　　c小調(V級)　　　b小調(VI級)

② D： D大調(I級)　　　A大調(IV級)　　　G大調(V級)　　　g小調(V級)　　　f小調(VI級)

③ E♭： E♭大調(I級)　　B♭大調(IV級)　　A♭大調(V級)　　a♭小調(V級)　　g小調(VI級)

④ B♭： B♭大調(I級)　　F大調(IV級)　　　E♭大調(V級)　　e♭小調(V級)　　d小調(VI級)

【練習3】

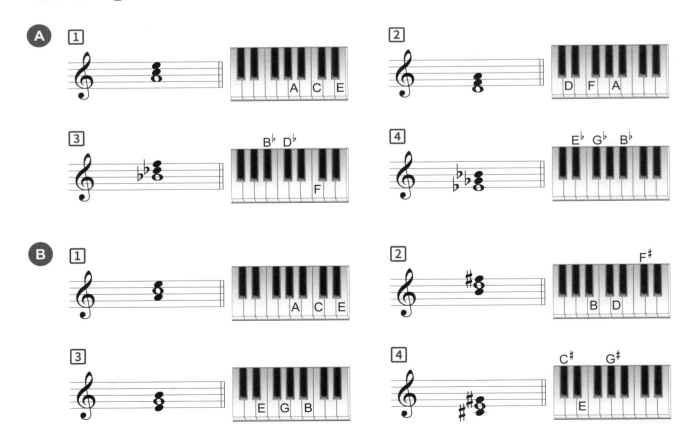

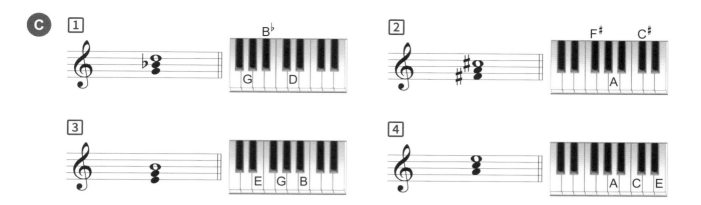

【練習4】

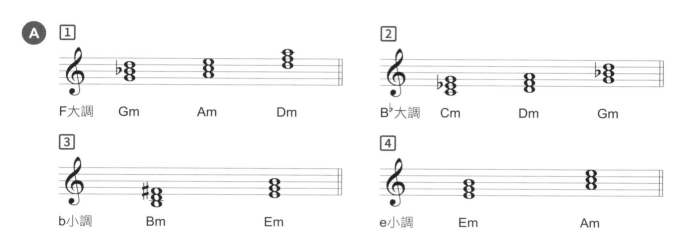

1 行 F大調　　Gm　　　　Am　　　　Dm

2 行 B♭大調　　Cm　　　　Dm　　　　Gm

3 行 b小調　　Bm　　　　Em

4 行 e小調　　Em　　　　Am

B

1	Fm	：	E♭大調(ii級)	D♭大調(iii級)	A♭大調(vi級)	f小調(i級)	c小調(iv級)
2	Dm	：	C大調(ii級)	B♭大調(iii級)	F大調(vi級)	d小調(i級)	a小調(iv級)
3	Em	：	D大調(ii級)	C大調(iii級)	G大調(vi級)	e小調(i級)	b小調(iv級)
4	F#m	：	E大調(ii級)	D大調(iii級)	A大調(vi級)	f#小調(i級)	c#小調(iv級)

【練習5】

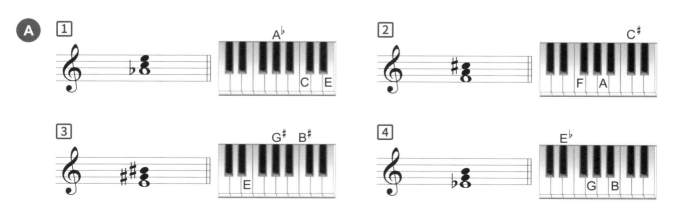

【練習6】

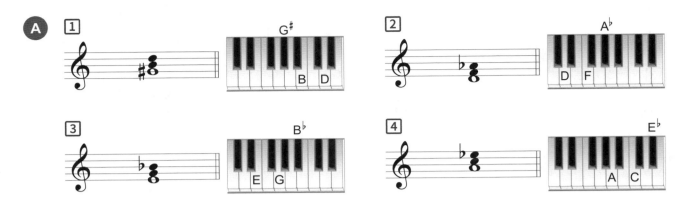

【練習7】

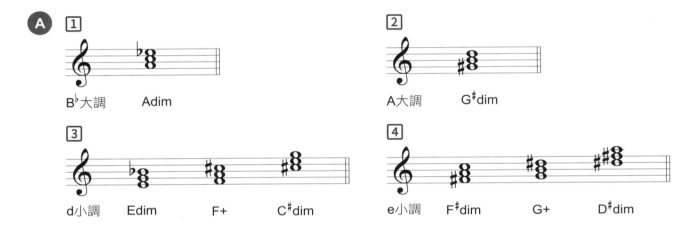

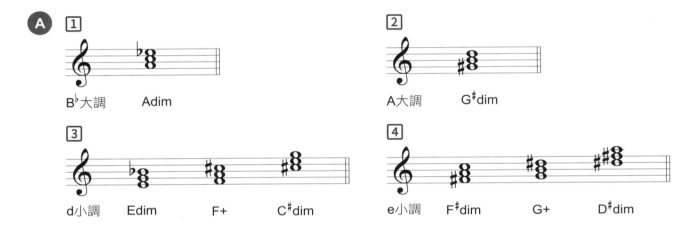

B 1 Edim ：F大調(vii級) d小調(ii級) f小調(vii級)

 2 F#dim：G大調(vii級) e小調(ii級) g小調(vii級)

 3 F+： d小調(III級)

 4 C+： a小調(III級)

04 七和弦

【練習 1】

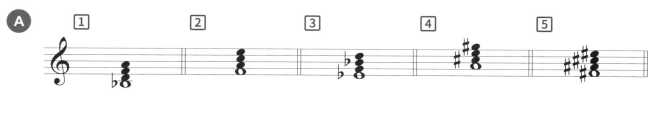

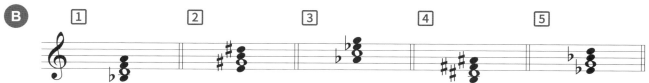

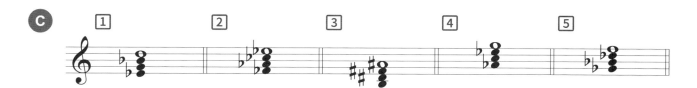

【練習 2】

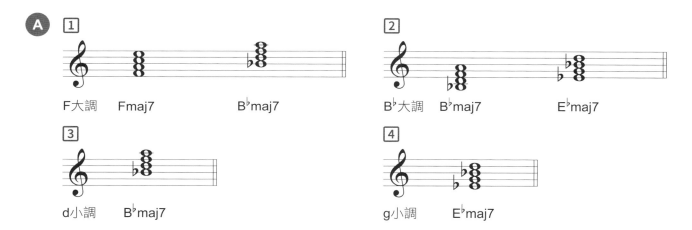

1 F大調　　Fmaj7　　　　B♭maj7

2 B♭大調　B♭maj7　　　　E♭maj7

3 d小調　　B♭maj7

4 g小調　　E♭maj7

B

1 Dmaj7 ： <u>D大調(I級)</u>　　<u>A大調(IV級)</u>　　<u>f♯小調(VI級)</u>

2 E♭maj7：<u>E♭大調(I級)</u>　　<u>B♭大調(IV級)</u>　　<u>g小調(VI級)</u>

3 B♭maj7：<u>B♭大調(I級)</u>　　<u>F大調(IV級)</u>　　<u>d小調(VI級)</u>

4 Fmaj7 ： <u>F大調(I級)</u>　　<u>C大調(IV級)</u>　　<u>a小調(VI級)</u>

【練習 3】

【練習4】

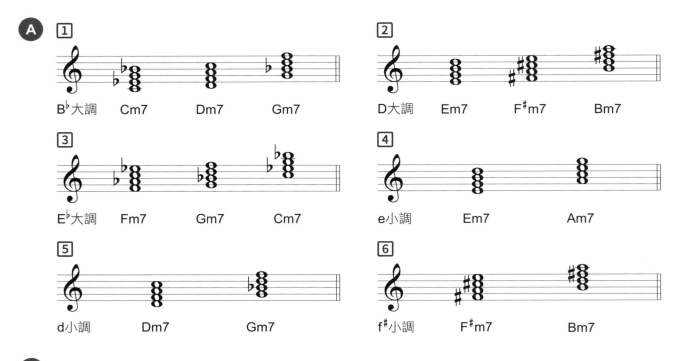

A
1 B♭大調　Cm7　Dm7　Gm7
2 D大調　Em7　F♯m7　Bm7
3 E♭大調　Fm7　Gm7　Cm7
4 e小調　Em7　Am7
5 d小調　Dm7　Gm7
6 f♯小調　F♯m7　Bm7

B
1 Gm7：F大調(ii級)　E♭大調(iii級)　B♭大調(vi級)　g小調(i級)　d小調(iv級)

2 Dm7：C大調(ii級)　B♭大調(iii級)　F大調(vi級)　d小調(i級)　a小調(iv級)

3 Em7：D大調(ii級)　C大調(iii級)　G大調(vi級)　e小調(i級)　b小調(iv級)

4 B♭m7：A♭大調(ii級)　G♭大調(iii級)　D♭大調(vi級)　b♭小調(i級)　f小調(iv級)

5 Bm7：A大調(ii級)　G大調(iii級)　D大調(vi級)　b小調(i級)　f♯小調(iv級)

【練習5】

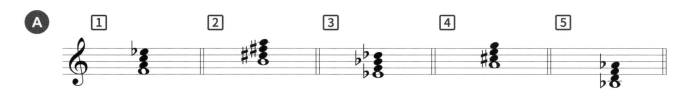

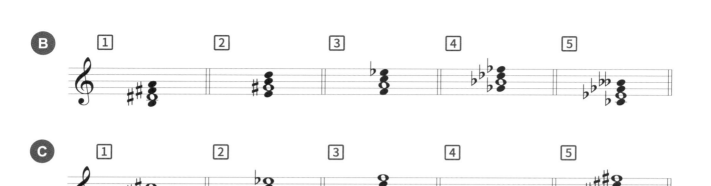

【練習6】

【練習7】

【練習8】

A　1 Dm7-5：E♭大調(vii級)　c小調(ii級)　　2 Am7-5：B♭大調(vii級)　g小調(ii級)

　　3 Bm7-5：C大調(vii級)　a小調(ii級)

【練習9】

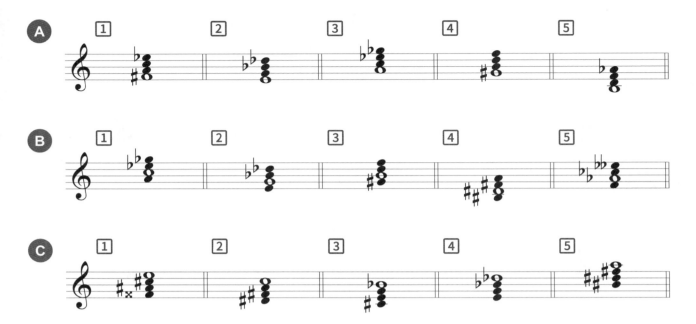

【練習10】

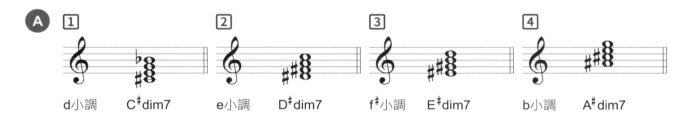

d小調　　C#dim7　　　　e小調　　D#dim7　　　　f#小調　　E#dim7　　　　b小調　　A#dim7

【練習11】

A　1 GmM7　　　2 F#mM7　　　3 A+7　　　4 E♭mM7　　　5 B♭maj7(#5)

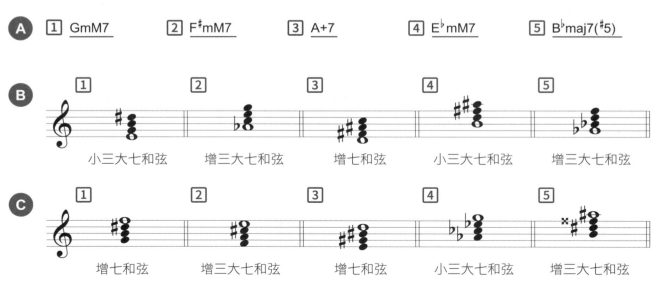

05 轉位和弦

【練習1】

A 1 Eᵇm

2 Fm7

3 Gdim

4 Aᵇ7

5 B

6 C°7

B
1 Aᵇ原位　　　2 Gm第二轉位　　　3 C+原位　　　4 Ddim第一轉位

5 Em7第二轉位　　6 A7第三轉位　　　7 Ddim7第二轉位　　8 Bm7-5第一轉位

9 Fmaj7第一轉位　10 Bᵇmaj7原位

婚禮主題曲 PIANO 30 選 Wedding 五線譜版

Comme au premier jour、三吋日光、Everything、聖母頌、愛之喜、愛的禮讚、Now, on Land and Sea Descending、威風凜凜進行曲、輪旋曲、愛這首歌、Someday My Prince Will Come、等愛的女人、席巴女王的進場、My Destiny、婚禮合唱、D大調卡農、人海中遇見你、終生美麗、So Close、今天你要嫁給我、Theme from Love Affair、Love Theme from While You Were Sleeping、因為愛情、時間都去哪兒了、The Prayer、You Raise Me Up、婚禮進行曲、Jalousie、You Are My Everything

朱怡潔 編著　定價：**320元**

經典電影主題曲 PIANO 30 選 Movie 五線譜版 簡譜版

1895、B.J.單身日記、不可能的任務、不能說的秘密、北非諜影、在世界的中心呼喊愛、色・戒、辛德勒的名單、臥虎藏龍、金枝玉葉、阿凡達、阿甘正傳、哈利波特、珍珠港、美麗人生、英倫情人、修女也瘋狂、海上鋼琴師、真善美、神話、納尼亞傳奇、送行者、崖上的波妞、教父、清秀佳人、淚光閃閃、新天堂樂園、新娘百分百、戰地琴人、魔戒三部曲

朱怡潔 編著　每本定價：**320元**

新世紀鋼琴古典名曲 30 選 New Age 五線譜版 簡譜版

G弦之歌、郭德堡變奏曲舒情調、郭德堡變奏曲第1號、郭德堡變奏曲第3號、降E大調夜曲、公主徹夜未眠、我親愛的爸爸、愛之夢、吉諾佩第1號、吉諾佩第2號、韃靼舞曲、阿德麗塔、紀念冊、柯貝利亞之圓舞曲、即興曲、慢板、西西里舞曲、天鵝、鄉村騎士間奏曲、卡門間奏曲、西西里舞曲、卡門二重唱、女人皆如此、孔雀之舞、死公主之孔雀舞、第一號匈牙利舞曲、帕格尼尼主題狂想曲、天鵝湖、Am小調圓舞曲

何真真 劉怡君 著　每本定價**360元**　內附有聲**2CDs**

新世紀鋼琴台灣民謠 30 選 New Age 五線譜版 簡譜版

一隻鳥仔哮啾啾、五更鼓、卜卦調、貧彈仙、病子歌、乞食調、走路調、都馬調、西北雨、勸世歌、思想起、採茶歌、天黑黑、青蚵嫂、六月茉莉、農村酒歌、牛犁歌、草螟弄雞公、丟丟銅、桃花過渡、舊情綿綿、望春風、雨夜花、安平追想曲、白牡丹、補破網、河邊春夢、賣肉粽、思慕的人、四季紅

何真真 著　每本定價**360元**　內附有聲**2CDs**

流行鋼琴
自學秘笈
POP PIANO SECRETS

- ●基礎樂理
- ●節奏曲風分析
- ●自彈自唱
- ●古典分享
- ●手指強健祕訣
- ●右手旋律變化
- ●好歌推薦

隨書附贈
教學示範DVD光碟

定價360元

麥書國際文化事業有限公司 發行
台北市羅斯福路三段325號4F-2 電話：(02)2363-6166
www.musicmusic.com.tw

◎寄款人請注意背面說明
◎本收據由電腦印錄請勿填寫

郵政劃撥儲金存款收據

收款帳號戶名

存款金額

電腦記錄

經辦局收款戳

郵政劃撥儲金存款單

金額 新台幣 (小寫)		仟	佰	拾	萬	仟	佰	拾	元

帳號 1 7 6 9 4 7 1 3

戶名 麥書國際文化事業有限公司

通訊欄（限與本次存款有關事項）

鋼琴和弦百科 ◀ Piano Chord Encyclopedia

訂購單

寄款人

姓名

通訊處

電話 □□□—□□ □□□□□

經辦局收款戳

虛線內備供機器印錄用請勿填寫

小計 _____ 元
☑贈送音樂飾品1件
□未滿1000元，酌收運送處理費80元

總金額 _____ 元

*未滿1000元，酌收運送處理費80元

鋼琴和弦百科
Piano Chord Encyclopedia

【企劃製作】麥書國際文化事業有限公司
【監　製】麥書國際文化事業有限公司
【統　籌】吳怡慧
【主　編】林怡君
【封面設計】胡乃方
【美術編輯】胡乃方・呂欣純
【譜面製作】林怡君
【校　對】吳怡慧・陳珈云・林婉婷

【發　行】麥書國際文化事業有限公司
　　　　　Vision Quest Publishing International Co., Ltd
【地　址】10647 台北市羅斯福路三段325號4F-2
　　　　　4F.-2, No.325, Sec. 3, Roosevelt Rd., Da'an Dist.,
　　　　　Taipei City 106, Taiwan (R.O.C.)
【電　話】886-2-23636166，886-2-23659859
【傳　真】886-2-23627353
【郵政劃撥】17694713
【戶　名】麥書國際文化事業有限公司

http://www.musicmusic.com.tw
E-mail:vision.quest@msa.hinet.net

中華民國108年2月初版